环境艺术设计丛书

设计色彩表现·空间

于洪顺　主编
刘心平　副主编

Environmental
Art
Design

化学工业出版社
·北京·

本书遵循由浅入深、循序渐进的方式引领学生从绘画思维转向设计思维，从具象色彩表现向抽象色彩表现转变，从色彩基本原理逐步过渡到专业领域学习。单元一从色彩历史和概念的角度概述了色彩观念的演变、色彩的基本原理及色彩构成法则，为后续篇章打下理论基础。单元二通过写实性色彩归纳训练，搭建了从绘画色彩向设计色彩过渡的桥梁。单元三是解构和重构的训练，在观察方式上通过多视点并置突破了传统的焦点透视，运用解构和重组的方法打散了客观物象的实体性和空间性，使之转化为形式要素和色彩要素。单元四的对比与调和集中在色彩的搭配法则和美学原理的训练上。单元五则着重训练抽象色彩的精神表现。单元六通过抽取、转置的方法培养学生的色彩应用能力。单元七为空间设计色彩，可以视作是对之前所学的整合和专业延展，着重培养学生如何运用色彩表现知识来创作出富于美感的主题空间。

本书适合于高等院校艺术设计专业，尤其是室内设计、环境艺术设计等专业师生教学使用。

图书在版编目（CIP）数据

设计色彩表现·空间/于洪顺主编．—北京：化学工业出版社，2017.4（2023.3重印）

（环境艺术设计丛书）

ISBN 978-7-122-29103-5

Ⅰ.①设⋯　Ⅱ.①于⋯　Ⅲ.①色彩学　Ⅳ.①J063

中国版本图书馆CIP数据核字（2017）第031071号

责任编辑：李彦玲　　　　　　　　　　　　装帧设计：尹琳琳
责任校对：边　涛

出版发行：化学工业出版社（北京市东城区青年湖南街13号　邮政编码100011）
印　　装：涿州市般润文化传播有限公司
787mm×1092mm　1/16　印张7¾　字数167千字　2023年3月北京第1版第5次印刷

购书咨询：010-64518888　　　　　　　　　　　售后服务：010-64518899
网　　址：http://www.cip.com.cn
凡购买本书，如有缺损质量问题，本社销售中心负责调换。

定　　价：43.00元　　　　　　　　　　　　　　　　　　　　　　　版权所有　违者必究

设计色彩表现·空间
Design color expression · Space

前言
PREFACE

设计色彩表现是艺术设计学科中重要的基础课程之一，它是绘画色彩向设计色彩过渡的重要环节。色彩表现以色彩为基础，又是平面设计、空间设计、色彩构成、装饰绘画等专业设计课程的基础。它的主要内容是色彩的表现形式和表现语言，它的重点是色彩的视觉心理。

在传统色彩的教学中，重视学生的基本功，以客观写生作为主要的训练方式，而忽视色彩的主观因素和情感魅力，在色彩表现方式上较为单一。随着艺术设计专业培养目标的需要，色彩表现课程着重培养学生对色彩的语言表达能力和创造能力。在培养学生色彩写生能力的同时，强化对色彩的主观表达和直觉表现，深化对色彩的本质认识，为今后的专业学习打下坚实的基础。

本书在编写过程中遵循以设计色彩基础知识为核心，以空间专业为导向，有选择、有侧重地组织相关知识点，并有针对性地设计训练课题。色彩学习最好的方法是"做中学"。本书除单元一为理论讲述，其他单元均以实训为主。训练课题在结构上均分为三部分，即课题训练简介、课题内容讲述、教学反思与作业成果。它们互相关联，形成一组紧密的整体。课题训练简介集中概述了每单元的教学目的、方法、时间、课题要点及作业要求与表现媒介。课题内容讲述则具体讲解课题的目的、特征以及操作办法等知识要点。课题反思与成果展示主要包括针对每个课题的教学思考和学生作业展示。另外本书在编写过程中，还遵循从具象到抽象、从客观到主观、从感性到理性的线索，引导学生从绘画思维向设计思维转变，从设计基础向专业学习过渡。

本书终于付诸出版，感触良多的不仅是因为一项工作任务的完成，而是在编写时不断遇到问题和解决问题的过程中所获得的支持和帮助。首先要感谢那些经典著作的大师们和优秀教材的作者们，他们的成果成为编写时的重要参考。

另外，感谢环艺专业的同学们，为本教材编写思路的形成做出诸多贡献。他们认真而颇有创造性的作品成为教学最直观的成果展示。

感谢共同合作的几位老师给予的帮助与支持。他们是大连理工大学的刘心平，大连工业大学艺术与信息工程学院的史晓楠以及大连职业技术学院的王宇。他们把自己的相关教学经验和感悟无私地融汇到编写过程中，提升了教材整体的理论高度。

最后感谢我的家人，没有你们的支持、理解和无私的付出，就没有这本教材的出版。

于洪顺

2017年1月

Contents 目录

Chapter 2
单元二
写实性色彩归纳写生

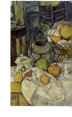

一、课题训练 / 024

二、写实性色彩归纳写生训练
 的目的 / 024

三、写实性色彩归纳写生训练
 的特点 / 024
 1.平面性、构成性、表现性
 和装饰性 / 024
 2.基础性与创造性的
 结合 / 030

四、写实性色彩归纳写生训练的
 基本方法 / 031
 1.构图和构形 / 031
 2.设色 / 031
 3.调整与深化 / 031

五、教学反思与作业成果 / 032

Chapter 1
单元一
认识色彩

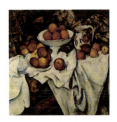

一、色彩观念概述 / 002
 1.色彩与科学 / 002
 2.西方艺术中色彩观念的演变 / 004

二、色彩基本原理和概念 / 014
 1.色彩与光 / 014
 2.色彩的特性 / 016
 3.色调 / 021

Chapter 3
单元三
解构与重构

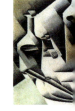

一、课题训练 / 036

二、解构与重构训练的基本
 概念和目的 / 036

三、解构与重构训练的基本
 特点 / 037
 1.观察方式的转变 / 037
 2.构图的模棱两可 / 045

3.浅空间表现　/ 047
四、解构与重构训练的基本
　　方法　/ 051
　　1.线稿构形、构图　/ 051
　　2.引入黑白灰　/ 051
　　3.设色　/ 051
　　4.调整与深化　/ 051
五、教学反思与作业成果　/ 052

Chapter 5
单元五
抽象色彩的精神表现

一、课题训练　/ 068
二、色彩的精神表现　/ 068
三、抽象色彩精神表现的基本特征　/ 072
四、每种色彩都有自己的表现价值　/ 076
　　1.黄色　/ 076
　　2.红色　/ 077
　　3.蓝色　/ 078
　　4.橙色　/ 079
　　5.绿色　/ 080
　　6.紫色　/ 081
五、色彩精神表现训练的
　　基本方法　/ 083
　　1.设定主题　/ 083
　　2.构画抽象小稿　/ 083
　　3.抽象联想　/ 083
　　4.保持直观性　/ 083
六、教学反思与作业成果　/083

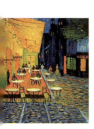

Chapter 4
单元四
对比与调和

一、课题训练　/ 058
二、对比与调和训练的目的　/ 058
三、对比与调和训练的辩证
　　关系　/ 058
四、对比与调和训练的基本
　　方法　/ 059
　　1.对比色构成强对比
　　　练习　/ 059
　　2.对比色构成弱对比
　　　练习　/ 059
　　3.同类色构成强对比
　　　练习　/ 059
　　4.同类色构成弱对比
　　　练习　/ 060
五、教学反思与作业成果　/ 061

Chapter 7
单元七
为空间设计色彩

一、课题训练 / 096
二、知识点回顾与本单元
　　的任务 / 096
三、背景色、前景色和
　　装饰色 / 097
四、室内色彩设计的基本
　　原则 / 098
五、建筑色彩设计的基本
　　原则 / 100
六、景观色彩设计的基本
　　原则 / 102
七、以室内空间为例——
　　配色训练的
　　基本步骤 / 105
八、教学反思与作业成果 / 107

Chapter 6
单元六
抽取与转置

一、课题训练 / 088
二、抽取与转置训练的目的 / 088
三、抽取与转置训练的基本
　　方法 / 089
　　1. 抽取 / 089
　　2. 转置 / 090
四、教学反思与作业成果 / 090

参考文献

设计色彩表现·空间
Design color expression·Space

Chapter 1

单元一　认识色彩

一、色彩观念概述
二、色彩基本原理和概念

一、色彩观念概述

1. 色彩与科学

人们对于色彩的认识是一个逐步深入的过程,与科学的研究以及色彩体系逐步建立和完善密不可分。古希腊时期的柏拉图、亚里士多德等哲学家对色彩的精妙论述,为后世的色彩研究和色彩科学发展起到了奠基作用。

亚里士多德对色彩有如下描述。

① 单一色是根据四元素——光、空气、水、土形成的颜色,空气和水在其性质上是白色的,火和太阳本身也是白色,但由于各种不同的着色方法,色彩也就各种各样了。

② 白、黑以外的颜色由一种单色混合或调和时产生。

③ 在单一色之间的混合中,根据所混合颜色之间的不同比例,可以产生多种多样的颜色。

应该说古希腊朴素的色彩观和对光的认识是很宏观的,这一点与中国古代的"阴阳五行说"有异曲同工之处。柏拉图也曾经有过"白使眼睛开放,黑使眼睛收缩"的朴素色彩论。

1611年,达尔马提亚(Dalmtia)修道士德米那斯曾写过有关光的三棱镜现象的论文,但有关色彩的问题并未超出亚里士多德学派的见解。

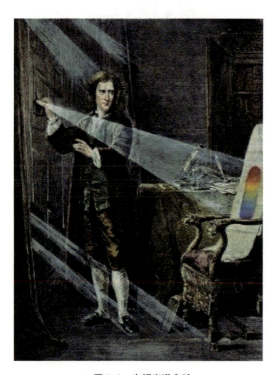

> 图1-1 牛顿光谱实验

1667年,牛顿(Isaac Newton)做了光的色散试验,发现了七色光,第一次探明了人的肉眼感知色彩的原理是光刺激的结果(图1-1)。

1730年,莱·布朗(Lai.Brown)通过反复试验研究,发现红、黄、蓝三原色学说。

1776年,版画家、昆虫学家哈里斯(Moses.Harris)著《色彩的自然体系》,并发表最初的色相环,对以后一百多年中各种表色体系的建立产生了极大的影响。

1790年,歌德对牛顿七色光谱学说提出质疑和批评。为此,他也做了三棱镜的试验,但没有发现光的色散现象。

1802年英国物理学家托马斯·杨格(Tomas.Young)提出了"光学三原色"学说——红、黄、蓝为独立的三原色,不能由其他色合成。

1807年，托马斯·杨格（Tomas.Young）在世界上第一次发表了关于三原色的假说，指出人体存在着对三原色发生反应的基本视觉构造。19世纪中叶，杨·赫尔姆霍茨对其假说进行了理论上的补充。

1810年，歌德著《色彩论》，强调去观察大自然色彩的变化，提出对色彩的研究应该以人为主体，从人对自然的体验中提出对色彩的见解，具有色彩心理学的因素。他将全部色彩概括在三个条件之下：第一是"属于眼睛的色"称为生理学色；第二是"属于各种物质的色"称为化学色；第三是介于两者之间，"通过镜片、棱镜等媒介手段所看到的色"称为物理色学。

1810年，伦格制作了球形色立体，近一百年后才由伊顿引入到色彩构成教学当中，确定了伊氏教学体系。

1816年，叔本华发表了论文《论视觉与色彩》。

1831年，布鲁斯特发表了《颜色的三原色》一文，确立了现代色彩调配的基本过程。

1839年，谢弗勒尔（M.E.Chevreul）著《论色彩的对比规律与物体固有色的相互配合》，奠定了七色调和论的基础，也影响了法国印象派画家。

1845年，乔治·费尔德（Ceorge.Field）发表了《CHROMATICS》，提出了色彩面积对色彩调和的制约与影响，采用了混色旋转圆板来测定色相面积对调和的影响。

1856年，扬·赫尔姆霍（Young.Helhamze）创立三色学说，认为人眼视网膜的视锥细胞含有红、绿、蓝三种感光色素。他的理论确立了以物理现象为依据的色彩视觉理论，科学地解释了各种颜色的混合现象。

1874年，赫林（Hering）发表心理四原色学说，认为人们的视觉过程产生黑与白、红与绿、黄与蓝三对视素，并产生兴奋与抑制的颜色感觉和颜色混合的现象。

1905年，美国画家孟塞尔（Albert.H.Munsell）创立色彩的表色体系，1915年出版《孟塞尔色彩体系》，提出色相、明度以及色相所具有的纯色三属性并分别具有视知觉的同步性。孟塞尔体系依据人们对颜色的认识感觉来编排，色彩图形均匀、美观、丰富，故比较受欢迎，普及率高。

此后，由美国国家标准局和美国光学协会修正复制的《孟塞尔颜色图表》无光泽样品版于1973年出版，它包括了1150块颜色样品和32块中性灰样品；有光泽样品版于1974年出版，分上下两册，共包括1450块颜色样品和37块中性灰样品。

1922年，奥斯特瓦尔德（F.W.Ostwauld）创立奥氏色彩体系，1931年出版《色彩科学》。奥氏体系与孟氏体系形成近代色彩研究的两大体系。同年发表了"修正孟塞尔表色体系"。

1944年，美国光学协会提出均匀空间这一课题，并于1947年年末成立了均匀色彩标尺委员会。

1955年，德国光学协会对奥斯特瓦尔德体系做重新修订测试，创立德国工业标准色体系——DIN。

1964年，日本P.C.C.S经过研究，发行"修正孟塞尔色标"，使之更完善、更科学。

1978年，日本色彩研究所在建所50年之际，出版了《色彩世界5000》。它是在孟氏体

系的基础上增加8个色调，并且将明度间隔从1改为0.5，色彩彩度值从2改为1，从而大大扩展了颜色样品数，达到5000张，进一步丰富、修正和完善了孟氏体系。

通过以上对色彩科学演变历程的回顾，我们可以看到色彩是从早期哲学观念中逐渐分离出来的，通过实证科学的发展，逐步建立和完善自身的科学体系，并成为工业设计的基础。今天的色彩学习，无论是绘画还是设计都是建立在这一科学体系的基础之上，这也是我们开展色彩学习必须了解的前提。

2. 西方艺术中色彩观念的演变

从西方艺术发展史上来看，色彩观念首先起于"固有色"体系的建立和完善。比如，在中世纪、文艺复兴、古典主义的大部分作品中，色彩的实现是一个依托素描关系，并运用有色底与提白法塑形、罩色的过程。色彩为形体塑造和空间推移服务，画家在绘画理念上追求物体所具有的内在的、恒定的、单纯的色彩属性，追求造型中物体的质感。在这漫长的艺术发展阶段，"固有色"成为色彩的主导观念，从色彩与造型的关系来看，造型是第一位的，色彩是第二位的，换句话说，色彩关系依附于素描关系。"固有色"的基本含义首先是对物象色彩观念性的理解，比如天是蓝的、草是绿的，把色彩看作是物象的一种自然属性，不追求现实条件对于物象色彩的影响（图1-2）。

进入19世纪，西方的科技革命和工业革命取得了突飞猛进的进展，比如工业化颜料为室外写生带来了便利，科学的色彩体系已经形成。许多画家开始走出画室，探索新的绘画方式。在此背景下，印象派一改之前的"固有色"观念，提出"条件色"的概念，并且在实践中强调对于光色本身的描绘，而且色彩的冷暖变化成为他们表现的主要手段。这一时期科学的发展也给予"条件色"的观念的形成提供了有力的支持。通过科学研究，人们发现色彩的形成本质始于光线，是色光辐射与物表面吸收发射的结果，而非物体的固有属性。自然界中根本不存在固定不变的色彩，"固有色"只是一种认知的概念，本是不存在的。各种光源色不停地变幻，左邻右舍的环境色相互折射，物质的反射程度、空间距离，运动中的视觉及错觉，每时每刻都在创造着色彩，改变着色彩的关系。因此印象派在绘画实践中逐渐摆脱了传统的色彩观念和表现方式。

在印象派的画面中用色彩记录光色瞬间的同时，色彩的角色也从依附于素描的从属地位转为画面的主角，自然物象已经开始解体，被分解成光与色的构建，正是在这种构建中，色彩的自身的表现潜能进一步被挖掘（图1-3）。莫奈曾经说过，"当你画画时，要设法忘掉你前面的物体，忘掉它是一棵树、一片田野，只想到这是一块蓝色，这是一长条粉色，这是一条黄色，然后准确地画下你所观察到的颜色和形状，直到达到你最初的印象为止"。在新印象派的代表人物修拉的作品中，画家利用点彩的表现手段加强了对自然物象的分解，画面还原为不同的纯色点的组合（图1-4）。在此类的作品中，画家与自然物象之间的距离进一步被拉开，并且注意力更多地集中在自己的画布上，注目于画布自身的完整，注目于画布上斑点之间的组织关系，这种关系与其说取决于物象的启示，不如说决定于画面自身构建的需要。

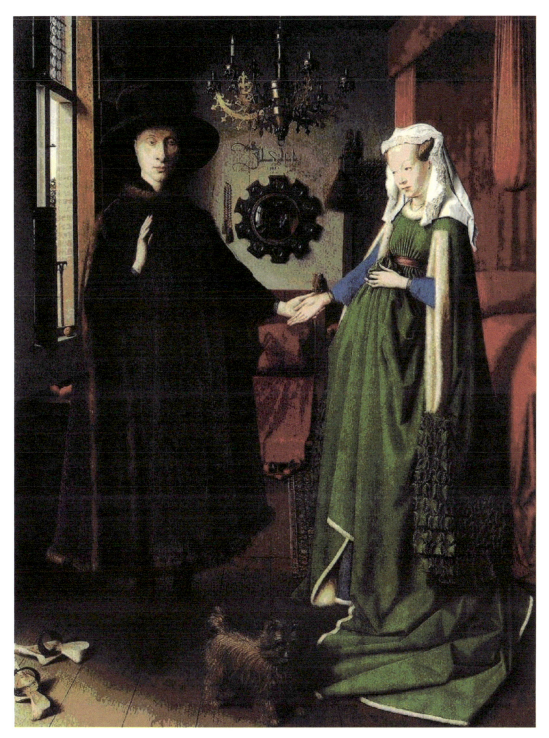

> 图1-2 《阿尔诺芬尼夫妇像》/杨·凡·艾克

15世纪上半叶的杨·凡·艾克运用固有色,通过模糊与鲜明、明亮与阴暗的调子,再现了客观物象。

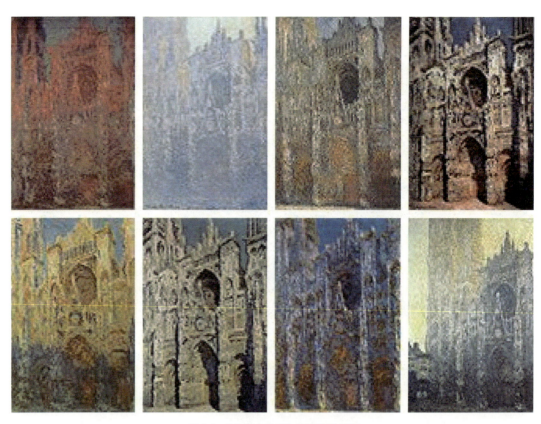

> 图1-3 《鲁昂大教堂》系列作品/莫奈

莫奈认真地探索了光色现象，在一天的各个时辰里，都用一块新的画布来再现同一风景画面，以便将太阳的移动和随之发生的反射以及光色变化结果真实地反映出来。他画的教堂是这种变化过程的最好体现。

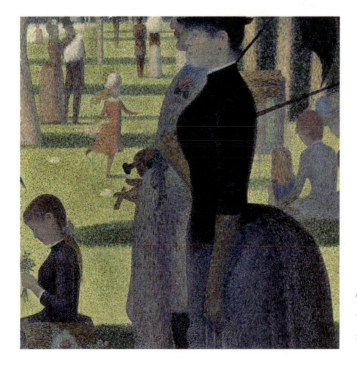

> 图1-4 《大碗岛的下午》局部/修拉

新印象派画家们将色域变成色点。他们认为调和的颜料会破坏色彩的力量。这些纯色色彩的点子只有在观画者的眼睛里才能调和起来。

但早期印象派和新印象派虽然撕开了色彩表现的缺口,但他们的成就可以说始于"条件色",也止于"条件色"。后印象主义艺术家们却不甘心做自然光色的"天气预报记录员",塞尚、梵高和高更更是从不同方向打开色彩表现的大门,使色彩不再拘泥于"固有色"观念,甚至"条件色"的观念,色彩成为表现自身的手段,成为表现主观情感的载体,成为神秘精神的家园,由此开创了更为自由和极富表现力的"主观色"或"观念色"时代(图1-5～图1-7)。

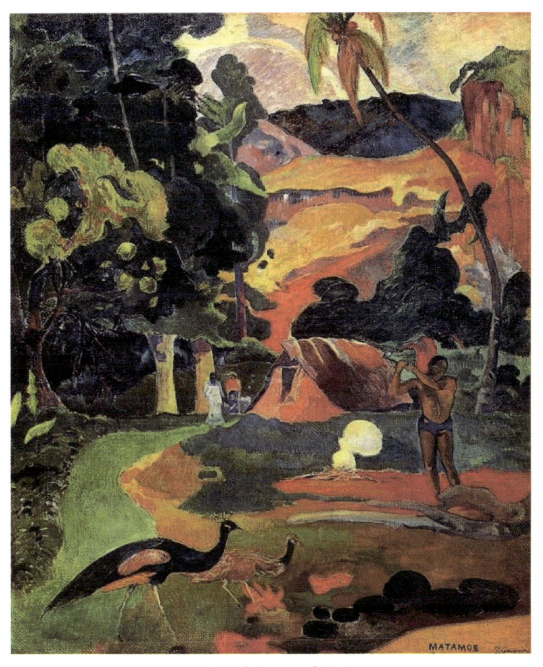

> 图1-5 《有孔雀的风景》/高更

作品色彩浓郁而鲜艳,具有平面化和装饰特征,这里把色彩看成独立的本身,而非单纯地再现自然物象。

> 图1-6 《苹果与橙子》/塞尚

塞尚希望将自然物体塑造到更高的水平。为了做到这点,他使用了具有音乐般效果的冷暖对比。

> 图1-7 《星夜》/梵高

作品描画的是梵高窗外的景色,艺术家对景物做了改变,表达了自己对于生命、死亡和无限的感受。

进入20世纪，经过立体派、野兽派、表现主义等风格的探索和发展，画面的形式从传统的具象写实，再走向变形表现，再走向抽象构成。自此，自然物象不再成为色彩表现的"沉重的肉身"，它或许只是色彩进入自身、进入主体精神世界的媒介或线索。造型和色彩关系不再是简单的主导与依附的关系，而是变得更为多元。绘画不再去追求画面色彩与自然色彩之间的相似，而是倾听内心和画面的声音，用抽象的形色要素构筑一个与自然世界平行的世界（图1-8～图1-11）。现代抽象艺术大师瓦西里·康定斯基不但从实践上，更从理论上奠定了抽象色彩研究和表现的基础，他的《论艺术的精神》等一系列著作也成为现代艺术和设计教育的重要参考。另一位冷抽象大师彼埃·蒙德里安的作品，把缤纷的世界还原为红、黄、蓝三种原色和黑、白，画面不再有任何具象的痕迹，变成纯粹几何形与色彩的构成，暗示出一种宇宙间的平衡机制。抽象艺术为"观念色"体系又拓展了一个新的维度（图1-12、图1-13）。

该作色彩绚丽单纯，冷暖色相相间并置，使画面保持着微妙的视觉平衡，可以感受到一种理性的激情；室内和窗户是大面积的薄涂色块，而室外的景物以厚堆的色点为主，色彩则完全不受固有色的束缚，表现出强烈的纯绘画的趣味性，具有很好的装饰效果。

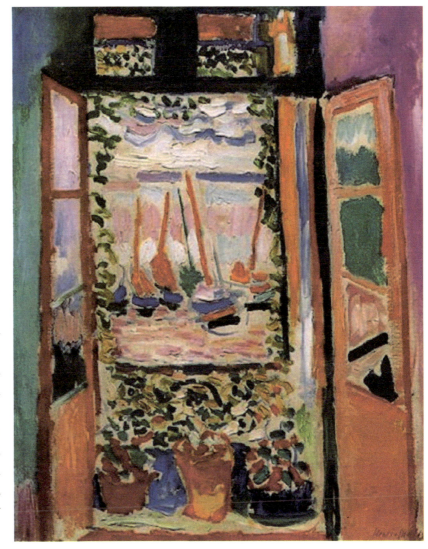

> 图1-8 《敞开的窗，科利乌尔》1905/亨利·马蒂斯

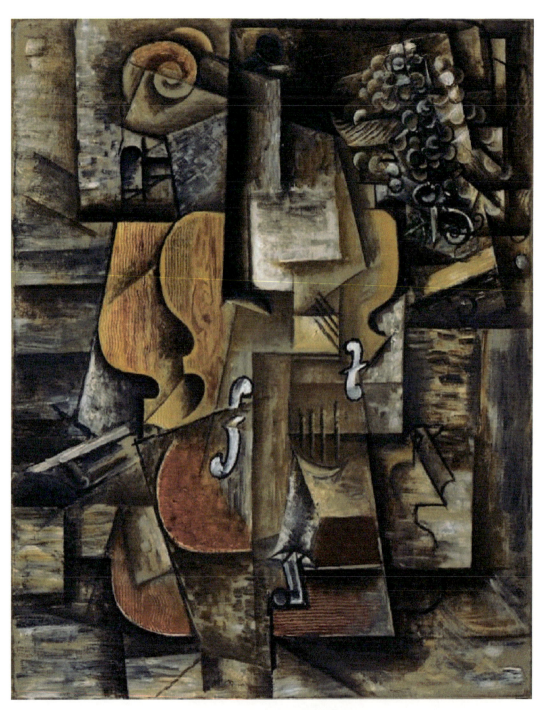

> 图1-9 《小提琴和葡萄》1912/毕加索

　　立体主义画家,包括毕加索、勃拉克和格里斯等人,将色彩用于他们的明暗色调变化上。他们首先是对形体感兴趣,将客观物体的形状分解成抽象的几何形状,用色调的浓淡层次取得浮雕般的效果。

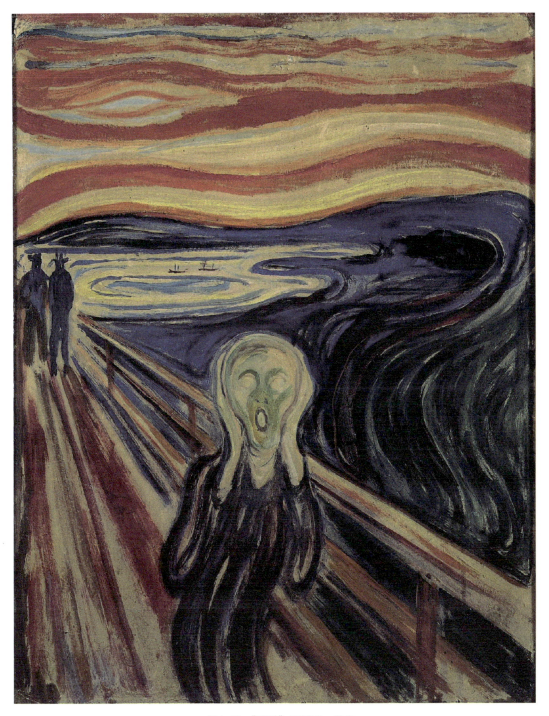

> 图1-10 《呐喊》/爱德华·蒙克

表现主义画家，包括蒙克、凯尔希纳、海格尔、诺尔德和青骑士派画家康定斯基、马克、迈克、克利等，都是试图给绘画恢复精神内容的。他们的创作目的是想用形状和色彩的手段表现内心和精神体验。

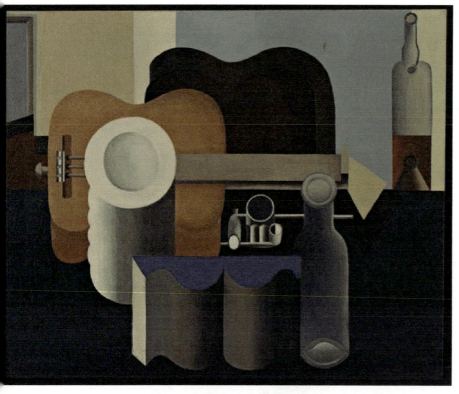

> 图1-11 《静物》/勒·柯布西耶

柯布西耶是纯粹主义画家及现代建筑大师，1918年与奥尚方共同发表了《立体主义之后》宣言。在其作品中，追求的是垂直—水平结构，将物体做建筑式的简化，消除多余的装饰，也不要提示幻觉和幻想的主题。对他们来说，机器是最好的"纯粹"的象征。他们寻求完成功能性的绘画，正如柯布西耶的早期小型建筑，他认为房子首先是一种住人的机器。

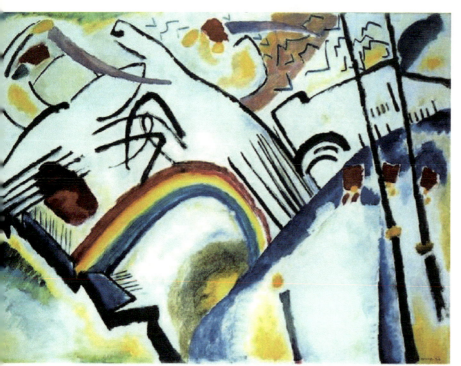

> 图1-12 《哥萨克人》1910-1911/瓦西里·康定斯基

康定斯基强烈主张每种色彩都有它自己恰当的表现价值，所以就可能在不画物体的情况下创造出有意义的真实。

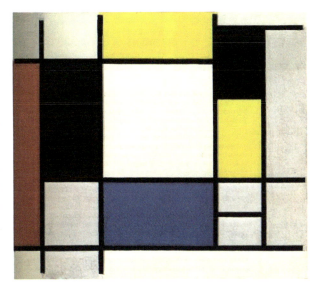

> 图1-13 《红、黑、蓝和黄的构图》1920/彼埃·蒙德里安

蒙德里安使用纯度的黄色、红色和蓝色，就像用一块块重物那样来建造画面，它们的形状和色彩在静止平衡效果中相一致。他的目标既不是追求暧昧的表现，也不是理智上的象征主义，而是追求真实、视觉上明确的、具体而和谐的图形。

20世纪初，德国包豪斯学院的建立，彻底地颠覆了传统艺术和设计的教学观念，从现代艺术那里汲取养分，开创了适合于工业时代的现代设计教学体系，并在色彩规律、色彩心理、色彩构成等方面进行了深入的研究，取得了重大的突破，为现、当代的艺术设计教育奠定了坚实基础（图1-14）。

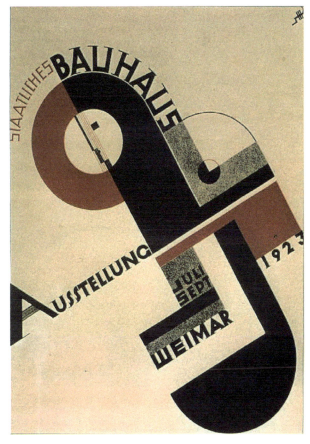

> 图1-14 《包豪斯在魏玛的展览招贴》/朱斯特·施密特

作品利用单纯的色彩和简洁的几何语言，把"包豪斯""展览会"以及时间和地点等信息巧妙地组织到一个"X"形的轴线或网格之中，表现出一种抽象的等级观念和秩序。

今天的色彩表现与艺术、科学和文化紧密相连，它既是一门传统的绘画手段，同时也是现代设计的语汇。我们的学习既要从科学和文化出发，研究色彩的规律和内涵，也要从创作与专业角度挖掘色彩表现的个性化语言。

二、色彩基本原理和概念

1. 色彩与光

人们之所以能够看到这大千世界的缤纷色彩，都是因为有了"光"，没有光，世界将陷入一片黑暗，因此伊顿说："色是光之子，光是色之母"。

科学研究发现，光是电磁波的一部分。在电磁波中，包含了从无线广播及电视所使用的长波，到紫外线、X射线以及被称为γ射线的短波，这些电磁波无法被人的眼睛所见。电磁波当中，只有被称为"可见光"的这一部分，能通过人眼以光的形式辨认出来（图1-15）。

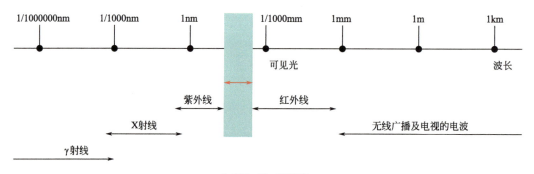

> 图1-15　可见光

可见光也有波长的长短之别。波长较长的是红色，大约在中间的为绿色，波长短的看起来偏蓝，即可见光中不同的波长显示出不同的色相（图1-16）。

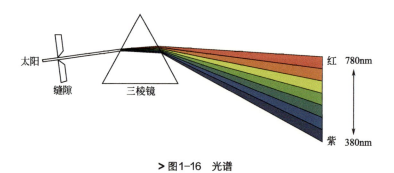

> 图1-16　光谱

（1）光源色

虽然色彩能够被当成光来理解，实际上我们眼中的色彩，与用三棱镜看到的色彩相比，还是有些许的差异。那是因为人类感知色彩的途径并不只有一种，而是很多种。

例如从太阳等光源传出来的光，用肉眼看是感觉不到色彩的，我们可以称之为白光；然而，经由三棱镜或自然的折射可以呈现出色彩，被称作"光源色"（图1-17）。

在光源色本身加上颜色而让人感觉到的色彩称为"透过色"，比如舞台上的聚光灯，在聚光灯前放置彩色玻璃纸，灯光就变得有颜色了（图1-18）。

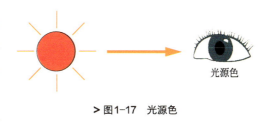

> 图1-17　光源色

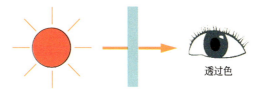

> 图1-18　透过色

（2）反射色或表面色

我们周遭几乎所有的东西都无法自行发光，而必须借助太阳光或室内照明设备的照射，让光接触到物体再反射之后才得以被看见。这种感知色彩的方法称为"反射色"，或是"表面色"（图1-19）。

我们对照射到物体的白光几乎感觉不到颜色的存在，但物体表面显示出的颜色。这是因为物体表面将照射到的光中几乎所有波长都被

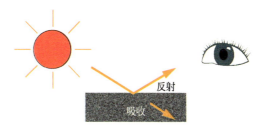

> 图1-19　反射色

吸收起来，只有留下来的波长能进入人的眼睛，比如我们说"这只碗是红色的"，这时我们实际上是说，碗的表面分子结构是吸收了除了红光外的所有射线。碗本身没有色彩，光产生了色彩。如果用绿光照射一张红纸，那么纸就呈现黑色，因为绿光不包含可供补色的红色。

（3）固有色

固有色的形成，取自人们对常见物体固有的观念。比如我们谈到天空会想到蓝色，讲到树叶会想到绿色，提起有色人种很快会联想到黄色或棕黑色。事实上大千世界无所谓固有色，只有色光和反射一定色光的各种不同的质地。但日常生活中和画家的艺术创作中，固有色的概念基本是约定俗成的，它既符合大众的观察和交流习惯，又为画家分析色彩提供了方便。但是，如果我们想如实地描绘生活中的物象，会发现固有色十分复杂。一方面，它具有一种恒定的色彩，即固有色，以此区别于其他物体的颜色。另一方面，任何一个物体总是在某种光源下和环境中，因此固有色又时刻受其影响。为便于把握，我们通常把物体的色彩分为固有色和条件色。其中条件色包括光源色、阴影色、反射色或环境色（图1-20）。当然在实际生活中，物体的颜色有更为复杂的变数，比如物体的质感、光源的角度、光亮的强度、观察的距离等。

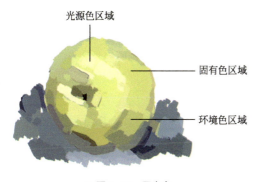

> 图1-20　固有色

2.色彩的特性

自然界和人造世界中的色彩千差万别，五彩缤纷，并且时刻受到光线和环境等因素的影响。为了能够从科学上认识和运用这变幻的色彩世界，人们通过不断地研究，总结出相关的规律，这些规律不但具有基础的理论意义，而且也成为色彩实践的依据。

（1）色彩三要素

所有色彩都有三种基本属性，即色相、纯度、明度。这三个属性也称之为色彩三要素。

① 色相。即色彩表相，是其相互区别的特征依据，在色相环中可以清晰分辨。其中三原色是一切色彩的源头，两个原色相调是间色，三个原色相调为复色（图1-21）。

② 纯度。即色彩纯净度或饱和度，也称"彩度"或"鲜灰"。色相环上的颜色都为高纯度。色彩成分复杂，纯度降低；对比色相调，纯度降低；一色相中加入不同程度的黑白灰，纯度也降低（图1-22）。

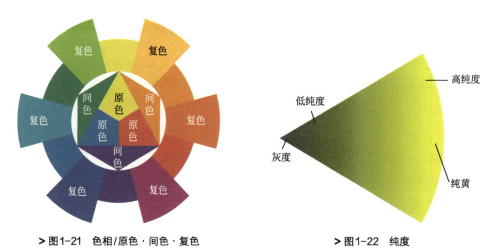

> 图1-21　色相/原色·间色·复色　　　　> 图1-22　纯度

③ 明度。即色彩的明亮程度，也称之为"深浅"。所有色彩都具有明度，从色相环中的原色自身，到各种复色明度微差，区别色彩的明度有一定难度，要细心比较（图1-23）。每一个颜色都有自身的明度和纯度值，换句话说每一个色相自身都是明度与纯度的相加（图1-24）。

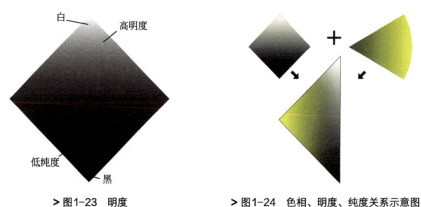

> 图1-23　明度　　　　> 图1-24　色相、明度、纯度关系示意图

（2）补色及冷暖

从色相环中，我们还可以看出色彩的补色关系和冷暖关系。

① 补色。是人类生理机能在视觉上的特殊反应。将目光盯住红色之后移开或闭目时，视觉中会自动出现绿色。三原色中，任何一个原色的补色是其他两个原色的等量混合。互补色原理是色彩和谐的基础，因为其包含着视觉的自主平衡和人对和谐的心理追求（图1-25）。

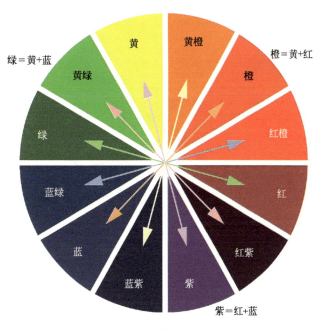

> 图1-25 补色

② 冷暖。是人类生理和心理对色彩的感觉。色相环中暖色指黄、橙、红、红紫的半径，冷色指绿、蓝绿、蓝、蓝紫的半径。色彩的冷暖感觉是相对比产生的。因此，即使同为蓝绿，也会有冷暖感觉（图1-26）。

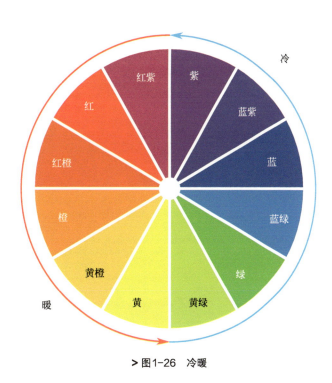

> 图1-26 冷暖

（3）对比色及同类色

① 对比色。色相环中120°～180°的色彩关系，由于对比最强烈也称为对比色相。180°为正对比，最强烈，120°为斜对比，次强烈（图1-27）。

② 同类色。色相环中，120°以内的色相，或属同冷色系、同暖色系，一般也称为同类色对比（图1-28）。

③ 邻近色。色相环中，45°以内的色相称之为邻近色（图1-29）。

同类色天生和谐，邻近色自然转移。以上对色彩特性的认知是建立在色相环和色立体的基础之上。接下来，我们来讲述两者的基本概念。

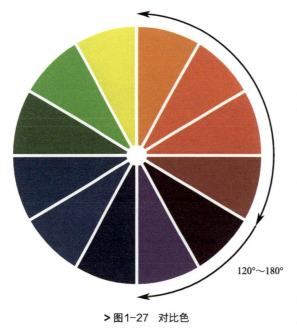

> 图1-27 对比色

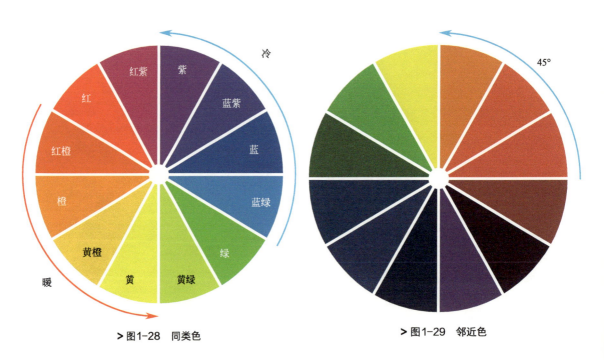

> 图1-28 同类色　　　　　　> 图1-29 邻近色

（4）色相环与色立体

一个没有经过色彩训练的人对于色彩的选择和判断往往是依赖于直觉，其结果常常只是在有限的几块颜色中循环，而且是主观的、片面的，甚至浅薄的。据说一个专业染匠可以区分百种以上不同的黑色，这与常人的色彩感觉有着多大的区别！只有理解的东西才能更深刻

地感觉它，只有悉心地研究、分析、比较才能让自己的感觉由浅薄变得深化，才能造就出深刻而微妙的直觉判断，并且本能自觉地运用原理即兴创作。色相环和色立体是一种对色彩世界的理性认知模型，它帮助人们把缤纷的色彩系统化和秩序化，为人们认知和实践提供了科学的依据。

① 色相环。色相环以二维的方式把色彩按规律排列起来，这里我们主要介绍伊顿十二色相环。

伊顿十二色相环，以等量划分三原色等边三角形为中心，黄色位于顶端有利于平衡，蓝和红分别位于左下角和右下角。在等边三角形的基础上画出三角形外接圆的内接等边六角形。如图1-30所示，由此得出相应的间色，最后将外接圆的环形上均分12等分的扇形，并将原色、间色、复色依次排列。

伊顿的十二色相环，逻辑清晰地展示了原色、间色、复色的循环对比联系。大千世界的缤纷色彩都可以归为这三大类。

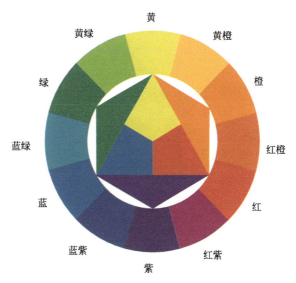

> 图1-30　伊顿十二色相环

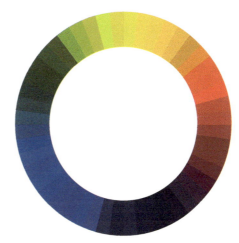

> 图1-31　四十八色相环

除了伊顿色十二色相环，具有代表性的还有牛顿色相环、孟塞尔色相环、奥斯特瓦尔德的二十四色相环，这里就不做详述了。

如果我们以伊顿的十二色相环为基础，用相邻的复色继续调和，就能够得出颜色更丰富、更微妙的24种颜色，如果继续调和下去，我们将获得更多的色彩。但人的眼睛对色彩的辨别是有一个界限的，因此目前较为流行的四十八色相环（多乐士色环）在实际的设计配色中具有一定的参考意义（图1-31）。

现实中的色彩并非是单纯色相环的各色呈现，它还受到光线影响，因此呈现出不同浓淡或灰度的变化。如果把色相环上的纯色与不同比例的黑、白、灰各自调和，结果会得到除了色相环上已具备的纯色外（12色或48色等），还可以获得色相环上每个纯色不同深浅（明暗、灰度）的颜色（图1-32）。

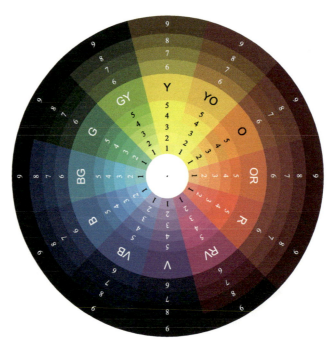

> 图1-32 有灰度变化的色相环

② 色立体。色相环主要集中展示不同色相的生成关系，然而大自然的色彩除了在色相上的千差万别，自身也具有明暗的变化，比如一片绿叶，在一天不同的光照下会变换出不同深浅的绿色。如果把不同色相加入不同比例的黑白灰，我们将得到更多的色彩。色彩学家为了能够系统地认知和划分大千世界中的缤纷色彩，设计出借助三维空间架构同时表述出色相、纯度、明度三者之间的变化关系的立体色彩模型，简称为"色立体"（图1-33）。这是用三维形式表示出来的色彩体系。色彩有色相、明度、纯度三要素，由于在平面上无法将这三

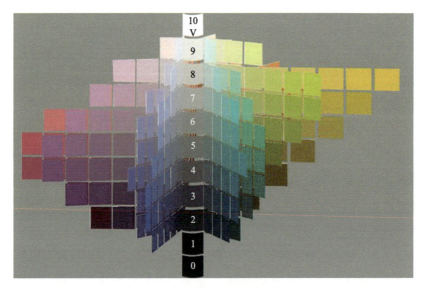

> 图1-33 孟塞尔色立体模型图

属性作统一的表现，所以只能借助三维的形式来表现。一般将明度轴作为色立体的中心轴，轴的顶部明度最高，底部明度最低。以这个中心轴为中心展开的角度表现了色相的变化，以这个中心轴为中心延伸的距离表现了纯度的变化，即色彩离中心轴越远纯度越高。如果把色立体垂直于中心轴切开，可以看到两组互为补色的同一色相面。如果把色立体水平于中心轴切开，可以看到各色相的同一纯度面（图1-34）。

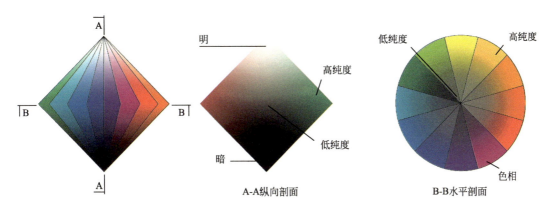

> 图1-34 色彩特性与色立体关系图

色立体以及相关的色彩谱图和色标为运用色彩创作的所有人提供了极大方便，它们不光是印刷界、设计界的工具，也是艺术界、绘画界以及色彩创作时应用的"字典"。因为它们形象化地展示了色彩有可能变异出的多种样态，让我们不再靠有限的感觉和空想，而是一目了然地用直觉选择，并且直接组构其关系。

3. 色调

色调，即色彩的调子，是色彩在画面总体组合中的倾向和效果。色调是多样色彩配置取得和谐的重要因素。色调是一种独特的色彩美感形式，它对于表现作品主题思想、情调意境、内在情感等具有无可替代的表现力和感染力。一件作品中色彩正如音乐一样，无调不成曲，没有明朗的色调，画面必定混乱。不同的色调会让人产生不同的感受，如热情、神秘、明亮、深沉等（图1-35）。色调的类别有很多，通常从以下四个方面进行划分：

① 从色性上分为暖色调、冷色调和中性色调；
② 从明度上分亮调、灰调和暗调；
③ 从纯度上分鲜调和浊调；
④ 从色相上分为红调、绿调、橙调、蓝调、褐调、紫调、黄调等。

色调提供的信息，并不像颜色提供的信息那样明确，可以用色号来表示。色调提供的往往是一种相对的信息，一个亮调子，通常是相对其他暗的调子而言的。色调作为一个色彩作品的基调，其变化是随着画面中的色彩细微构成而不断变化的。

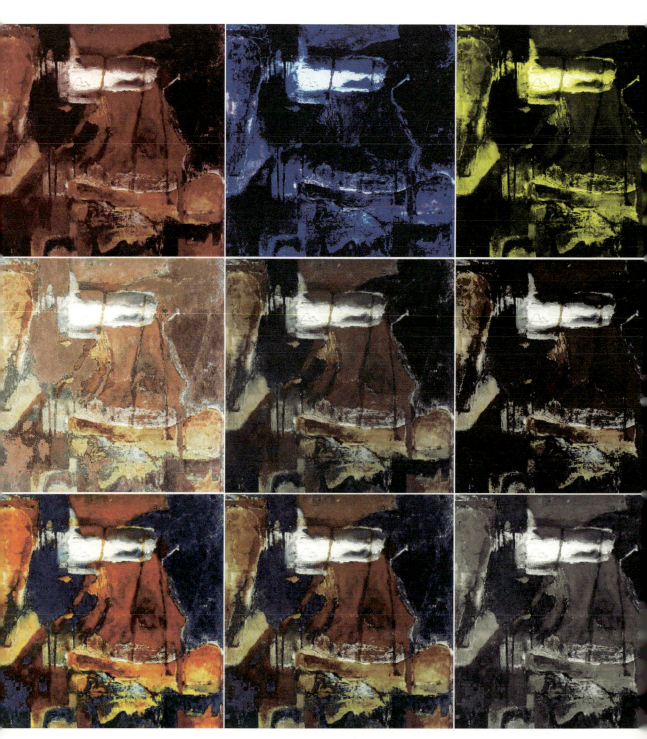

> 图1-35 色调图例

同样的形式,改变色调会带来不同的视觉效果。

设计色彩表现·空间
Design color expression · Space

Chapter 2

单元二 写实性色彩归纳写生

一、课题训练
二、写实性色彩归纳写生训练的目的
三、写实性色彩归纳写生训练的特点
四、写实性色彩归纳写生训练的基本方法
五、教学反思与作业成果

"当你画画时，要设法忘掉你前面的物体，忘掉它是一棵树、一片田野，只想到这是一块蓝色，这是一长条粉色，这是一条黄色，然后准确地画下你所观察到的颜色和形状，直到达到你最初的印象为止"。

——莫奈

一、课题训练

目的：通过写实性、归纳性训练，转变传统的写生观察方式和表现方法，提高学生主动驾驭画面的能力，从再现思维向设计思维过渡。

方法：摆放两组有明确色调的静物，其中一组为同类色构成弱对比冷色调，另一组为互补色为主构成的强对比暖色调。通过写实性色彩归纳写生的方式予以表现。

时间：一周

课题要点：理解写实性色彩归纳写生的目的、特征以及表现方法。

作业要求：2开画纸水粉静物两幅。

表现媒介：水粉、丙烯、水彩颜料及相应纸、笔均可。

二、写实性色彩归纳写生训练的目的

通过训练，使学生逐步自觉掌握色彩归纳的语言特征与表达功能，转变单纯再现性思维的被动性，逐步达到自由运用色彩进行创作、拓展和探索色彩表现的多种可能。训练过程中要注意写实性归纳色彩的一般规律及特殊性，尤其注意写实性归纳色彩写生与一般传统写生的区别和联系。

三、写实性色彩归纳写生训练的特点

1.平面性、构成性、表现性和装饰性

写实性色彩归纳写生重点主要表现在构图、构型、构色、整体感和秩序化。它既具有传统写生的客观性基础，又增强了对客观物象概括、归纳和整理的主动性。其画面特征具有平面性、构成性、表现性和装饰性的特征。

平面性主要表现在通过对自然色彩的分析、概括和提炼，把画面由三维向二维方向转化，由写实表现方式向归纳表现方式转化，便于更加理性地处理色彩关系（图2-1～图2-3）。

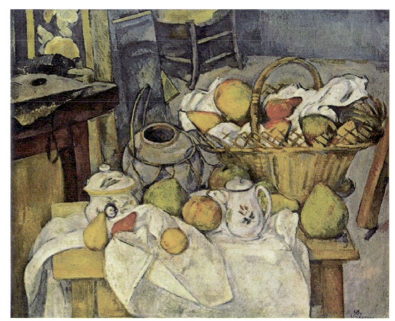

> 图2-1 《静物》/塞尚

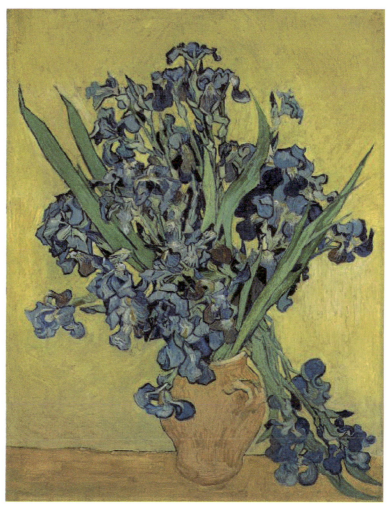

> 图2-2 《鸢尾花》/梵高

设计色彩表现·空间 / 单元二 写实性色彩归纳写生

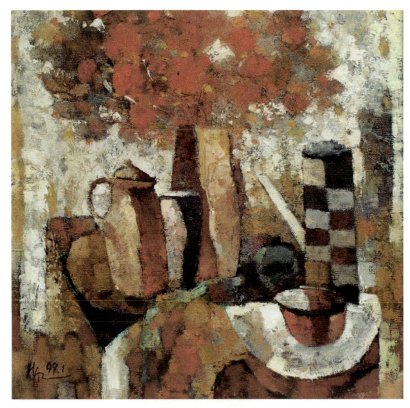

> 图2-3 黄阿忠作品

构成性主要表现在打破再现性思维和表现方式，运用理性强化画面结构，增强整体的秩序感（图2-4～图2-6）。

表现性主要体现在通过夸张、变形、增强对比等方法抒发主观的情感和体验，强调主动创造，弱化被动描摹（图2-7～图2-9）。

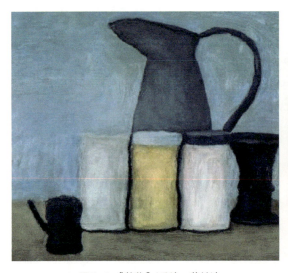

> 图2-4 《静物》/乔治·莫兰迪

> 图2-5 《桌上的水果》/杨参军

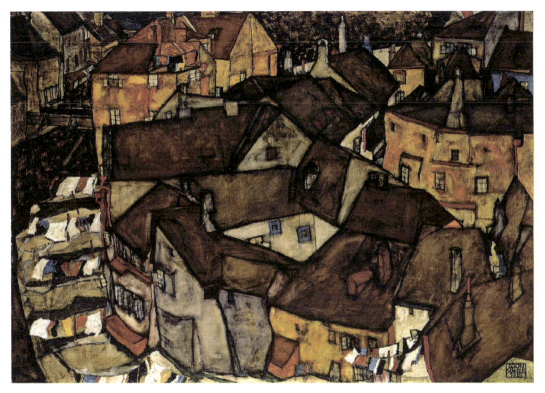

> 图2-6 埃贡·席勒作品

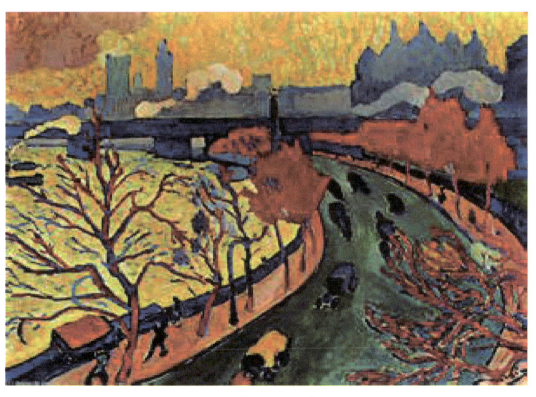

> 图2-7 《威斯敏特大桥》/德兰

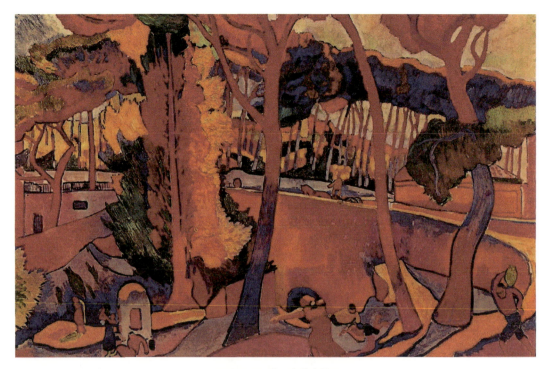

> 图2-8 乔治·布拉克作品

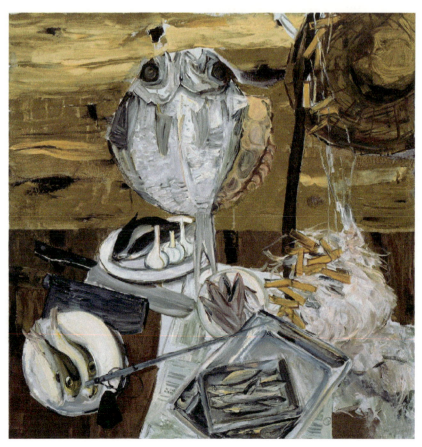

> 图2-9 《立鱼干鲜河豚》/戴士和

装饰性主要表现在通过主观的形色处理来美化画面，强化其装饰性和形式感（图2-10～图2-12）。

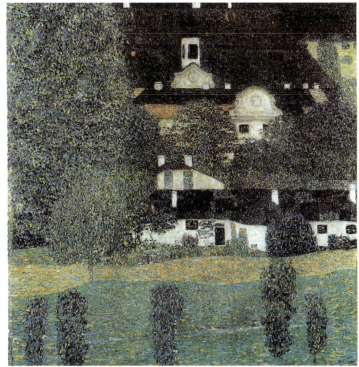

> 图2-10 古斯塔夫·克里姆特作品

> 图2-11 爱德华·维亚尔作品

> 图2-12 《桌上的水果》/夏俊娜

2.基础性与创造性的结合

写实性色彩归纳写生是对传统写生训练的拓展和补充,它是基础色彩写生和色彩构成、装饰色彩以及专业课程之间的重要过渡和衔接,是学生理解色彩的一把钥匙。

一方面,作为基础造型的一种写生训练,写实性色彩归纳写生融合了"打基础"和"培养创造性思维"这两方面内容。传统的色彩写生训练主要集中在再现性思维和表现技法的训练,而忽视了创造意识的融入,这点尤其与设计专业学习造成了脱节。因为后者更强调一种主体性的投入,设计一个作品的过程,是一个主动运用规律的创造过程,客观物象或许只是一个引发灵感的线索,而不是模仿的对象。在色彩归纳写生中,着重在观察方式、表现手段上注入设计与创造的内涵,使得基础和创作融为一体。在色彩造型方面,不再追求单纯再现

性和被动描摹，而是一种积极的理性活动，是一种发现和创造的过程。

另一方面，写实性色彩归纳写生有别于一般的装饰图案、色彩构成的训练。后者通常脱离客观物象，而通过临摹或运用美学原理和形式构成法则作为训练内容，其知识点往往是预设的，缺乏感性对象所引发的冲动。无论是艺术还是设计，其创作灵感首先是来源于鲜活的经验世界，单纯的构成性训练往往切断了与感性世界的关联，变成一种教条式的原理演绎，使学生知其然而不知其所以然。写实性色彩归纳写生则在传统写生和之后的构成训练间架起一座桥梁，起到了承前启后的作用。

四、写实性色彩归纳写生训练的基本方法

写实性色彩归纳写生是把主体对自然色彩中所获得的丰富感受与思想通过艺术的手法进行再创造与重新组合，使画面达到理想的艺术效果。它以表达内心世界、构建画面秩序为主。

1. 构图和构形

与传统写生比较而言，写实性归纳色彩写生在观察方式上具有较大的主动性和自由性。原则上仍保持传统的焦点透视或俯视、平视，把形象按照透视关系进行组织。但要排除光对物象的干扰，不求光影变化，弱化进深空间，抛弃客观物象立体空间感和远近虚实感的描绘，通过归纳的方法提炼物象的本质形色要素，并将其作平面化和秩序化的处理。

在构形时，首先要弱化素描关系，从物象的特征、结构、黑白灰或固有色角度提炼出基本形，然后通过剪裁、取舍和修饰等手段建立画面整体的形式结构关系。

2. 设色

在设色上不追求复杂的光影表现，也不追求再现客观形体和物理空间的真实感，而是要根据画面需要进行大胆的概括、取舍和提炼，明确主要形色的整体节奏和韵律，突出整体画面空间的平面化。将条件色的客观因素（如光源色、环境色等）仅根据某些特定需要作为相应的参照对象，以固有色为主要依据，表现手段以平涂或富于表现性的笔触为主，弱化再现性笔法，通过色相、明度、纯度、图底和面积等形式因素整合画面关系。要使每一块颜色都具有明确的色彩倾向，相互关联构成一个整体色调。

3. 调整与深化

调整阶段，要更加突出画面结构，大的色彩关系强化作品的表现主题和审美意味。主要可从以下几方面进行检查：

① 从形的角度看，其特征是否准确，形的归纳是否富于美感，形的处理手法是否统一，

形与形之间的疏密关系是否恰当，能否形成一定的节奏和韵律。

② 从色彩角度看，主要几块大的色相是否明确，黑白灰、纯度层次是否拉开，整体色调表现是否统一。

③ 从画面的构图上看，位置经营是否合理，形色的比例、大小等对比因素的强弱控制是否准确，画面整体关系是否清晰。

④ 从归纳写生训练的要求看，画面的平面性、装饰形、表现性和构成性的特征是否突出。

五、教学反思与作业成果

在常规的教学时间内，应尽量丰富教学内容。比如除了表现布置的静物，应该鼓励学生从自己的日常生活中发现素材，比如校园、教室、寝室等空间，搜寻自己感兴趣的内容。还可以设定一些大师作品临摹练习，通过临摹大师作品进一步提高画面的组织能力和探索多样性的表现语言。这样一方面培养学生的主动观察能力，而非被动地依赖课堂作业，调动其学习的主动性和积极性，让学生体会到其实素材就在身边，看你是否能够发现（图2-13 ~ 图2-22）。

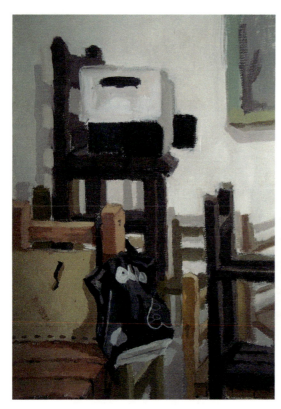

> 图2-13 《教室椅子》/王佳玮

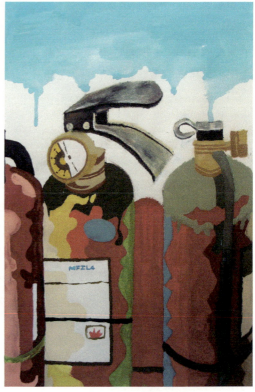

> 图2-14 《灭火器》/姚嘉琪

> 图2-15 《教室一角》/马紫骏1

> 图2-16 《教室一角》/马紫骏2

> 图2-17 《宿舍一角》/马紫骏

> 图2-18 《静物归纳写生》/尹婷婷

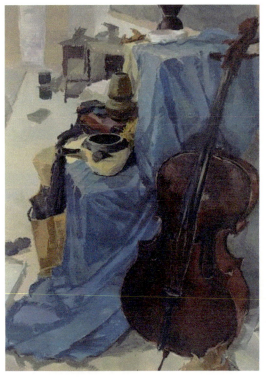

> 图2-19 《静物归纳写生》/王东玉

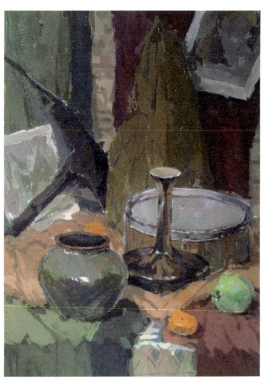

> 图2-20 《静物写生》/付子巍

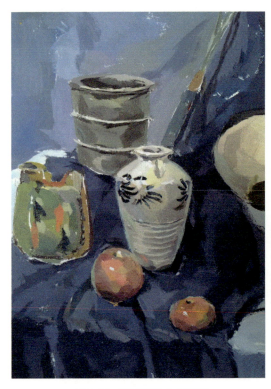

> 图2-21 《静物写生》/张伟晴

> 图2-22 《绘画工具》/马紫骏

设计色彩表现·空间
Design color expression · Space

Chapter 3

单元三　解构与重构

一、课题训练
二、解构与重构训练的基本概念和目的
三、解构与重构训练的基本特点
四、解构与重构训练的基本方法
五、教学反思与作业成果

"事实上，在多种元素之间建立联系，（思考与实验）总会得到一个新的组合。而它并不是诸元素之间简单的相加，必须使用综合方法，综合能够作用于被组合的各个元素。合成是一个新的现象，它能够产生结果，其本身就有一定的质量。"

<div align="right">——（法）巴什拉语</div>

一、课题训练

目的：在上一单元基础上，进一步打破传统焦点透视的静止观察方法和再现性技法训练为中心的教学模式，进而强调对造型语言的本质性认识和掌握，强调形色及构成关系的研究和表现。着重培养学习者主动地把自然物象转化为画面形态，把客观物象的物理关系变为画面语言关系的能力，并且可以抽象地、有意识地创造和摆布画面空间中形色等要素。

方法：首先用多视点并置方式观看物象，以速写小稿的方式从多个视角提炼出感兴趣、有特征的基本形，表现以线稿为主，然后对提炼出的各种"基本形"进行重构，重构时可以对基本形和之间的关系做进一步加工，如扩大、缩减、翻转、重复、叠加、剪切、联合、断裂等处理。当形成某种有意味的构图时，再进行黑白处理，可以保留一定的线，并可对线的粗细、强弱进一步处理。在进行黑白处理时注意黑白灰所占的位置、面积和图底关系，以及由此形成新的整体层次、节奏和韵律的变化。在此基础上制作多个黑白小稿进行对比和推敲，然后选择上色，以平涂为主，色彩关系来源于上次作业。

时间：一周

课题要点：解构客观物象的物理结构，重构画面的语言秩序，体验由素材到画面、由具象表现到抽象表现的转变过程。

作业要求：小稿不少于3张，正稿1幅2开作品。

表现媒介：水粉、丙烯、水彩颜料及相应纸、笔均可。

二、解构与重构训练的基本概念和目的

　　"解构"一词源自哲学家雅克德里达在20世纪60年代提出的"解构主义"理论，如今已随处可见，不仅作为学术领域的概念，还成为了艺术和文化领域的常用词汇。比如建筑领域的彼得·埃森曼深受德里达的影响，开创了解构主义建筑流派。在本单元的训练中，我们借助解构一词来改变对于传统色彩写生的观察方式、思维方式和表现方式。"解构"意味着对象的分解、打散，从客观形态中化整为零，变整体为元素。"重构"即表示以新的观念、方式对分解出的元素进行重新构成，创造一件新的艺术作品。

传统色彩写生教学更多强调物象的写实能力的培养，或强调某类画种的技法的训练。这种模式并不适合艺术设计基础教学，尤其设计的过程并非摹写自然的过程，而是强调如何从客观物象中获得灵感来生成新的造型要素，然后重新构建新形式的过程，这也是设计语言生成的基本模式。为此在前一单元的基础上，进一步突破传统色彩写生教学的局限性，彻底打破再现性思维的禁锢，将客观物象解构化、要素化，然后进行重构，创造新的形式语言。观察方式的转变是进入课题的起点。

三、解构与重构训练的基本特点

1. 观察方式的转变

解构与重构的特征首先表现在观察方式的改变，即采用多视点并置的观察方式，打破传统的焦点透视的静止观察。

西方古典绘画属于一种再现性艺术，它采取的是单一视点的静止观察方式，也就是说对于客观物象的观察是在某一固定视点下所看到的内容，它的空间只是真实空间的某个片段或局部，被观看的物象也同样是片段和局部的，并且在这一过程中，理论上，观者和被再现的对象和空间都必须是保持静止的，然后通过光影的手段来再现这一物象和空间的片段（图3-1）。用莱奥纳多·达·芬奇的说法就是：透视法不过是看见一块完全透明的窗格玻璃后面的某个地方，而玻璃后面的物体应该画在那块玻璃表面上（图3-2）。再现的主要手段是素描的明暗法，色彩处于从属地位，以追求再现客观物象的真实性为目的。这种模式一直持续到19世纪，印象派的出现把色彩提升为主角，弱化了物象的实体性，然而在观察方式和再现性描绘上并未发生本质的改变。

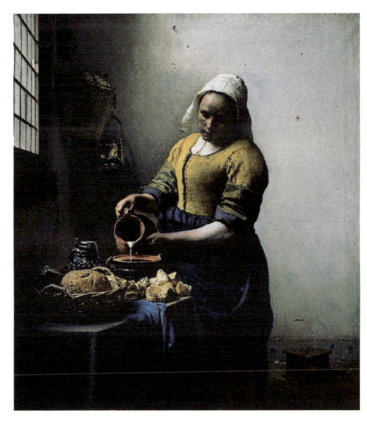

> 图3-1 《倒牛奶的女佣》/维米尔

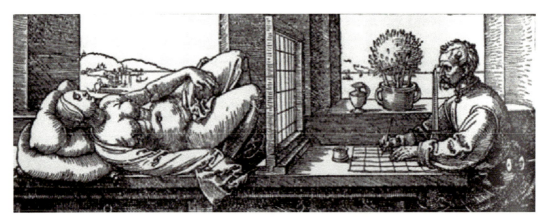

> 图3-2 《阿尔贝蒂式网格制图法》/丢勒

直到20世纪,塞尚的探索才颠覆了传统的观察方式和再现性思路,使传统绘画开始摆脱了自然主义的束缚,造型元素获得了独特的价值(图3-3)。

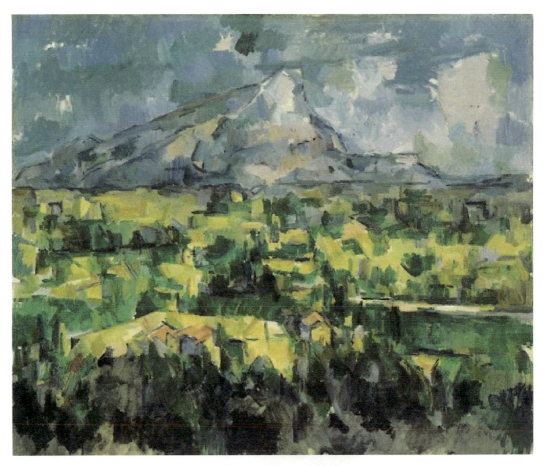

> 图3-3 《圣维克多山》/塞尚

此作品在空间上成扁平化,打破了焦点透视的观察法。虽然是写生作品,但色彩的再现性并非是首要的,而根据其画面如何重构色彩秩序成为其研究的重心。塞尚的观念引发了具有多重含义的立体主义主题。

立体派的画家们接过塞尚的开山利斧，继续将形态劈碎重构，把人类带入了视觉审美的新领域。他们通过多视点并置的观察方式，记录下物象的不同侧面，并在画面中进行了重构。画面的要素虽然源于客观，但并非单一焦点的视觉片段的记录和摹写，而是把观察的时间性和空间性带入画面。形象不再以像不像为评价基准，而是由不同的形构筑的新形象，它是与自然平行的新客体，它凝结着艺术家的才思和体验。格里斯曾说过，"艺术家们曾经相信美的模特儿或美的题材可以达到一个诗意的目标，我们却认为用美的各种元素能更好地达到，而精神里的各种元素必然是最美的"。忠实地再现物象也不构成一幅画，因为即使它满足了色彩平面建构的各种条件，它仍然缺乏美学，就是说缺少对现实中各元素的选择。那是一个客观的抄本，而不是一个主题。美学的分析分解了世界，以便从那里面选出同一范畴的各种元素。然后创作时组合这些元素，以达到一个统一体，这是综合。绘画的唯一可能性是这些相互间的关系和容纳它们的有限平面之间的紧密结合。由此绘画回到自身，形色不再是手段，而是目的（图3-4～图3-9）。

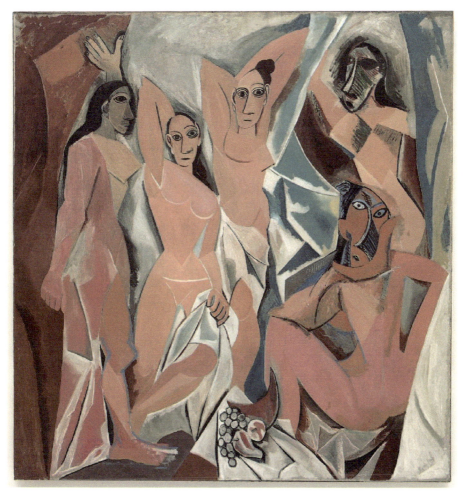

> 图3-4 《亚威农少女》/毕加索

毕加索的《亚威农少女》成为立体主义的开山之作。它打破了传统的焦点透视的观察方式。

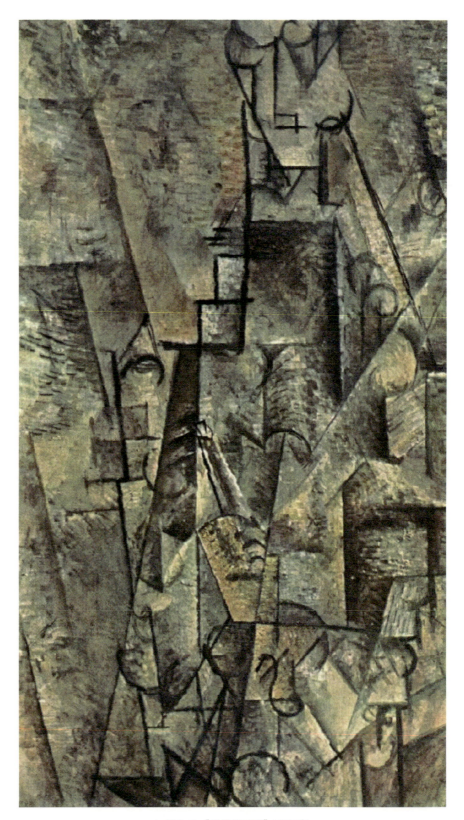

> 图3-5 《单簧管乐师》/毕加索

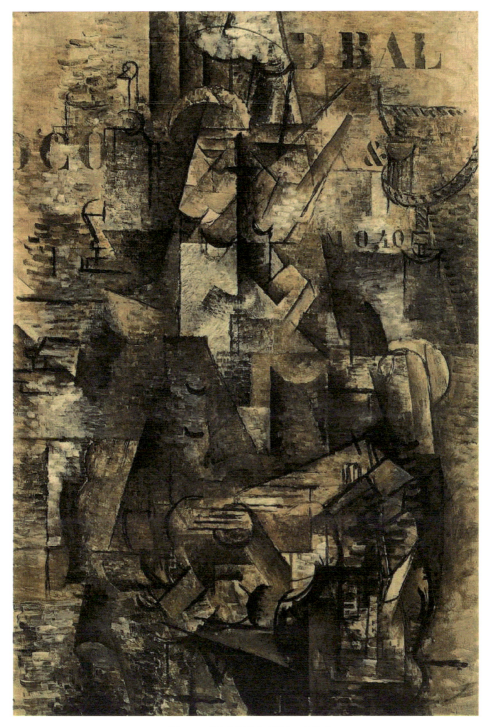

> 图3-6 《葡萄牙人》/乔治·布拉克

柯林·罗在《透明性》一书中这样评价布拉克的代表作《葡萄牙人》:"高度交织的水平与竖直网格,包含着间隔的直线和突入其中的平面,建立了基本上属于浅景深的空间,观察者必须通过慢慢感受,才能逐步查知空间的深度,进而使主题获得具体形态,并慢慢显现出来。"从这样的描述中,我们可以看出空间是怎样在画布上被压缩,继而在观察者的审视和感受中被还原出来。

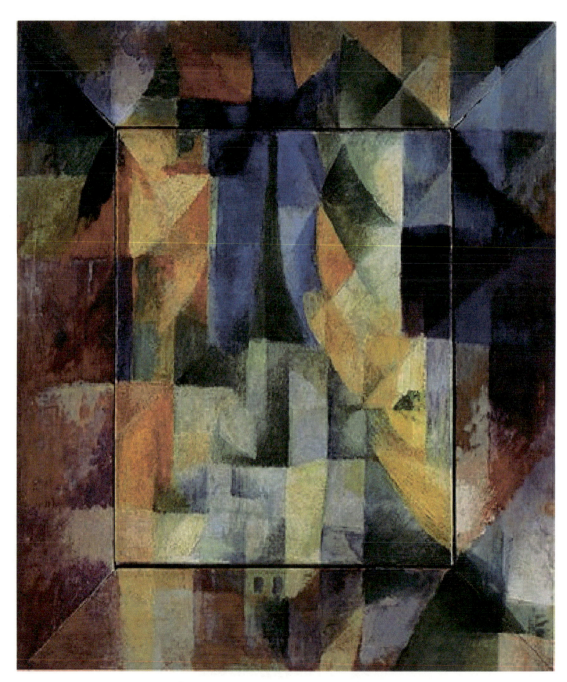

> 图3-7 《Simultaneous Windows on the City》/罗伯特·德劳内

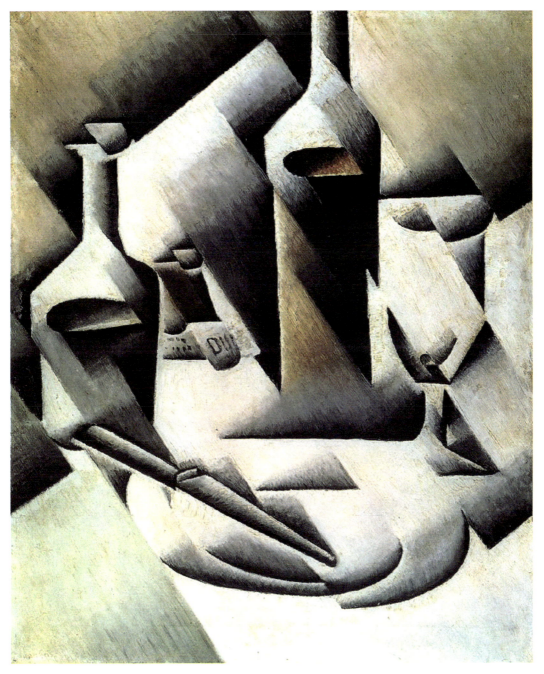

> 图3-8 胡安·格里斯作品

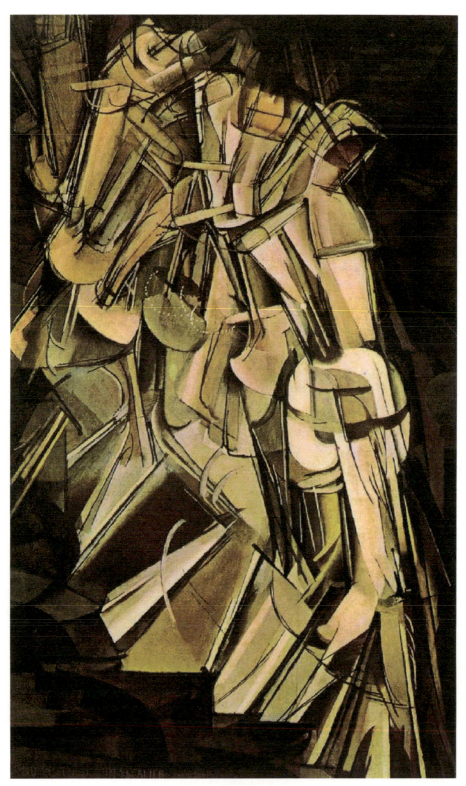

> 图3-9 《下楼梯的女人》/杜尚

该作品运用立体主义手法表现出对运动的记录。

通过追溯西方艺术观察和表现方式演变，我们看到，现代艺术追求的是不在于看什么，而在于怎么看，不在于画什么，而在于怎么画。相对于传统观念，它具有了更大的主观性和主动性，而这正是设计专业所应具备的基本能力。

2.构图的模棱两可

在画面构图的要求上，本单元训练也有别于传统构图的主体与背景的二元关系。如果我们把传统绘画中的主体看作图，背景看作底，本次训练力求打破这种图底的确定性，而追求图底的模棱两可的含混性。

传统的写生训练往往追求主次分明，图底关系明确。一般要求主体塑造清晰、肯定，背景主要起陪衬作用，可以简化、概括甚至虚化，以突出主体。在本次训练中，我们要打破这种静态的图底二元结构。在解构与重构的构图中，画面的图底关系会随着主体的注意力变化而变化，即之前看作是图的部分，换一种视点可能会变成底，二者的关系不再是固定不变的。比如鲁宾杯图形（图3-10），中间白色部分是杯子，若视线集中在黑色的"负形"上，看两边黑色部分则是相对的两张脸，而白色则成为"底"，成为"空间"，图和底随时可以转换，都是图形。这就是"互为图底""图底反转"。在这里，我们看到黑白分别构成的图形不是主次关系，而是平等的视觉要素。为此我们要求在创作中不但要观察和处理那些源于客观的形，还要同样关注在生成过程中形与形之间的缝隙，即底或负形。它们在画面中不再是消极的背景，而也可以变成积极的图形。一幅作品最终的图底关系是模棱两可，在图底不断转变和模棱两可中形成一种空间上的张力，而这一点恰恰是空间专业所要求掌握的基本能力（图3-10～图3-12）。

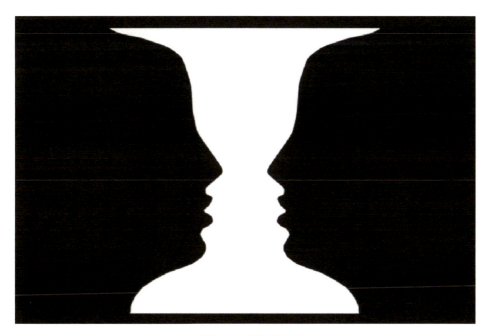

> 图3-10　鲁宾杯图形

莱热的作品表现出典型的图底模棱两可的构图特征。

> 图3-11 《三张脸》/费尔南·莱热

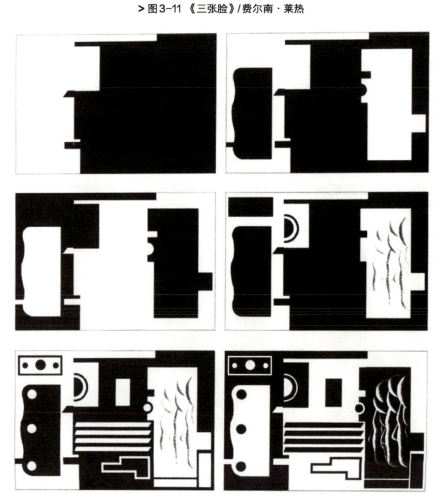

> 图3-12 《三张脸》图底关系分析图

3. 浅空间表现

解构与重构训练延续上一单元的平面化空间表现，追求一种"扁平性"的浅空间，并且通过模棱两可的图底关系形成某种矛盾的"浅空间"。这种浅空间的追求是现代艺术作品的基本特征之一（图3-13～图3-16）。

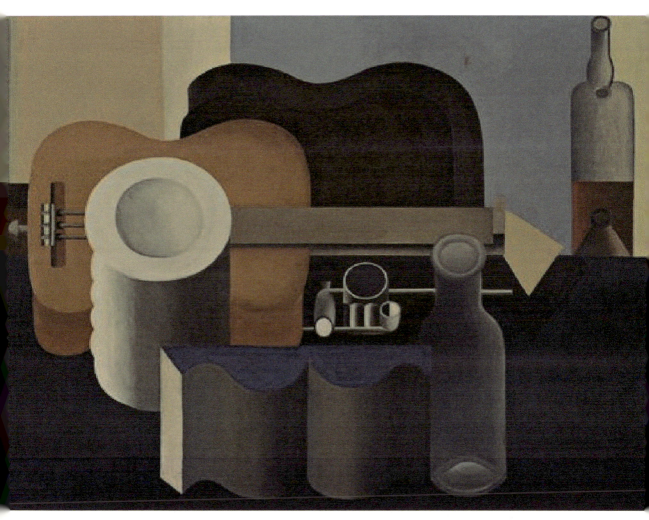

> 图3-13 《静物》/勒·柯布西耶

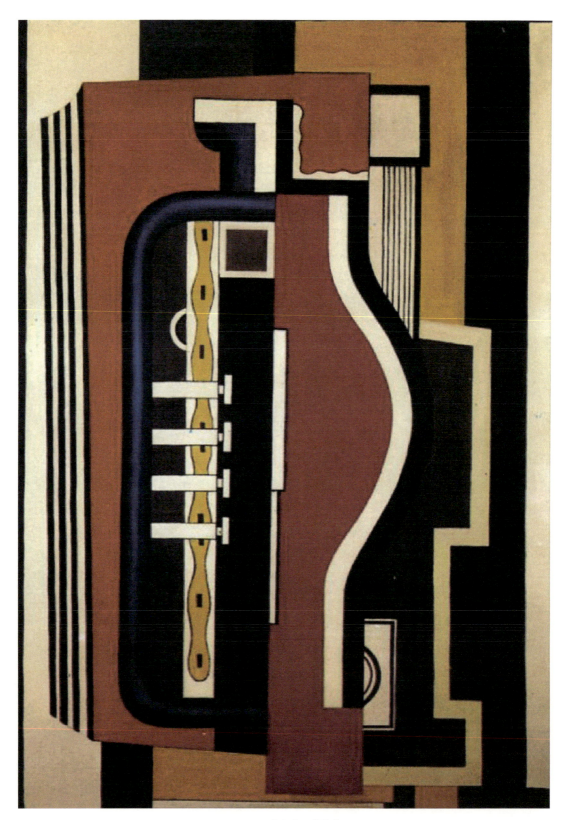

> 图3-14 费尔南·莱热作品

> 图3-15 乔治·布拉克作品

> 图3-16 《抽象的构成》/勒·柯布西耶

四、解构与重构训练的基本方法

1. 线稿构形、构图

首先，我们采用多视点并置的观察方式来重新观察和体验物象，记录下它们的不同视觉片段，然后在画面上不断地重组。在重组过程中，要以物象的轮廓为主，可以进行变形或夸张，可以利用加、减、叠加、透明、旋转等造型手段进行多次处理。但在构图和构形的过程中，要有一定的形式法则做支撑，有意识关注形与形、形与整体之间的大小、繁简、长短、直曲等对比因素，统一不同形的处理手法，逐步建立整体的秩序和节奏。

2. 引入黑白灰

在构图、构形完成后，接下来布置画面的黑白灰，确定画面结构。这个过程可以通过速写小稿的方式进行反复推敲。黑白灰的选择既可以根据不同物象本身来设定，对物象大的明暗关系进行归纳和概括，也可以根据不同物象的固有色明暗进行提炼。并且根据画面的整体效果进行调整，比如可以在客观明暗的基础上进行加强或减弱，甚至可以反转黑白灰关系。经过多个小稿的比较，选择最具表现力的黑白灰布局确定正稿。

3. 设色

在引入色彩的过程中，要以之前的黑白灰结构作为参照，首先按明度布置色彩。当然在这个过程中，物象上的固有色、环境色、条件色已经打乱，因此要根据画面需要进行限色、换色，或从色相、明度、纯度等因素上进行强化或减弱某种色彩倾向。但要注意，画面整体的色彩关系必须是以客观物象或上一单元的色彩关系为依据。

4. 调整与深化

在调整和深化阶段要注意充分体现构图上的模棱两可和二维浅空间的平面化表现。图底关系是模棱两可构图的基础，要求在调整阶段不断变换视觉中心，形成多组的图底反转关系。在浅空间的表现方面，要消除能够暗示出透视倾向的画面关系。另外，要从作品的整体性出发进一步提升作品的表现性，比如可以通过颜料的薄厚、干湿、浓淡或笔触的变化制作一些肌理，或采用某些现成材料对某些形色进行置换（图3-17）。

> 图3-17 解构与重构过程图解

五、教学反思与作业成果

　　本单元的训练着重让同学们领会解构与重组的基本方法和意义。教学的内容不应局限于课堂，应该鼓励同学们走出教室，观察生活，体验生活，用解构与重构的思维重新观察和提炼身边的事物，应该多画小稿。另外，本单元比较重要的部分涉及形的感知、操作，看似有些偏离色彩表现的主题，但没有对于形的理解和驾驭能力是无法建立起对于非写实作品的审美感受，因此课程中应多加入一些形式操作的基本方法训练以及形式美学的知识讲述（图3-18～图3-29）。

> 图3-18 《静物重构》/王佳玮

> 图3-19 《椅子重构》/王佳玮

> 图3-20 《静物重构》/陈丹丹

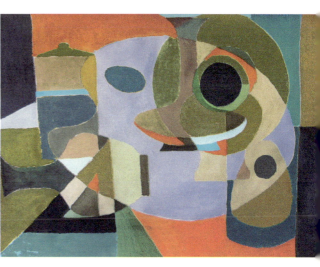

> 图3-21 《静物重构》/刘昊

设计色彩表现·空间 ／ 单元三 解构与重构

> 图3-22 《静物重构》/李静

> 图3-23 《静物重构》/宋弈

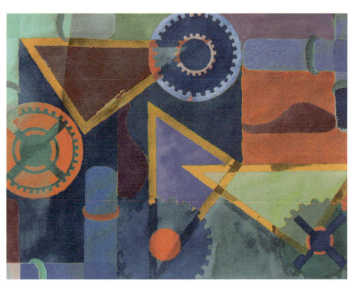

> 图3-24 《静物重构》/吕海元

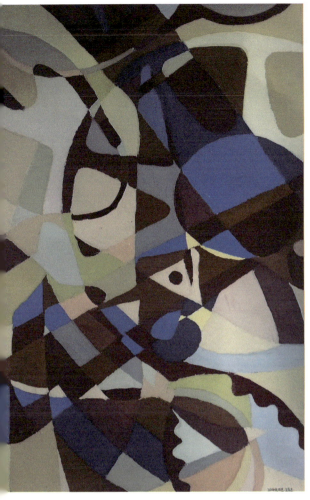

> 图3-25 《静物重构》/王东玉

> 图3-26 《静物重构》/杨晓丹

> 图3-27 《静物重构》/尹婷婷

> 图3-28 《画架重构》/丁怡婷

> 图3-29 《静物重构》/付子巍

设计色彩表现·空间
Design color expression·Space

Chapter 4

单元四　对比与调和

一、课题训练
二、对比与调和训练的目的
三、对比与调和训练的辩证关系
四、对比与调和训练的基本方法
五、教学反思与作业成果

> "视觉因素的名称只是一些术语。……事实上其重叠和混合使我们不能言明一个因素结束在哪里,而另一个因素又开始于哪里,使诸多形式因素逐个分离并加以分析,这可能会造成一种错觉。但是我们能够意识到这一系列因素是相互关联的。"
>
> ——杜安·普雷布尔、萨拉·普雷布尔《艺术形式》

一、课题训练

目的:进一步抽象形式要素,加强对色彩相互关系的理解,认识对比与调和的形式规律。

方法:以上次作业成果为基础,对形式作进一步抽象和重组,对色彩进行变调,形成两组色彩关系,其中一组以对比色或互补色为主,另一组以同类色或邻近色为主,然后各自进行两组强对比和弱对比练习。

时间:一周

课题要点:加强概括、抽象和变调的能力,注重形、色的关系的处理,明确个性化色彩倾向。

作业要求:4幅35cm×35cm色彩作品,分别为对比色或互补色强对比;对比色或互补色弱对比;同类色冷色系或暖色系强对比;同类色冷色系或暖色系弱对比。

表现媒介:水粉或丙烯颜料及相应笔和白卡纸。

二、对比与调和训练的目的

如果上一单元的训练重点在于摆脱"写实"思维和手法的束缚,那么本单元则更加注重抽象的形式规律训练。对比和和谐是构成一幅作品中形色组织的基本法则。本单元通过进一步抽象的形式语言,加强对色彩相互关系的理解,认识对比与调和的形式规律。

三、对比与调和训练的辩证关系

色彩对比指两种或两种以上的色彩成功地排列在一起,表现出明显的差别,在视觉上产生鲜明强烈的印象。在色彩对比诸条件中,色彩间差别是最基本的。色彩间差别的大小,决定着对比的强弱,换句话说差别是对比的关键。如果我们以对比的眼光来看待色彩世界,就

会发现世界上的色彩是千差万别、丰富多彩的。然而这并不意味着无章可循，恰恰相反，它是有条件的、具体的，总是在一定的范围、性质和环境中展开的。归纳起来可分为：色相对比、明度对比、纯度对比、冷暖对比。除了上述色彩对比外，每一种色彩的存在，由于具有位置、形状、面积、肌理等视觉要素特征，故对比的色彩之间存在面积的比例关系，位置的远近关系，形状、肌理的异同关系，以这四种方式与关系构成的色彩效果又衍生出不同程度的色彩对比效果，都会对画面整体效果产生相应的影响。

 色彩的调和指两个或两个以上的色彩有秩序、协调、和谐地组织在一起，并能使人心情愉悦、舒适，得到视觉上的满足。调和可以使有明显差别的色彩变得协调统一，使单一而乏味的色彩变得丰富而优美。常用的使色彩调和的手段主要有面积调和、阻隔调和、统调调和、削弱调和。

 对比与调和具有一种辩证关系。讨论色彩调和，是从调和的角度出发，没有对比，就谈不上调和。因此，色彩调和是以色彩存在差别（色彩对比）为前提，反之亦然。只有变化而缺乏统一的色彩，就会过分刺激而不协调。对比与调和是色彩关系中的两个面，二者是相辅相成、相互依存的。

四、对比与调和训练的基本方法

 由于篇幅有限，这里设定"对比色构成强对比练习""对比色构成弱对比练习"和"同类色构成强对比练习""同类色构成弱对比练习"来阐述对比与调和的基本方法。

1. 对比色构成强对比练习

 在表现互补色强对比时，因为所选择的色彩已经是最强对比，我们需要在色相的明度、纯度和冷暖上进行调节，建立联系。比如可以用同纯度、同明度或同冷暖的手段，使画面在保持强烈的色相对比的同时取得统一的秩序。

2. 对比色构成弱对比练习

 在表现互补色弱对比时，可以通过降低色彩纯度、提高或降低色彩明度的方式减弱互补色相的对比强度，使整体画面处于一种高或低明度的灰调子控制之下。

3. 同类色构成强对比练习

 在同类色强对比练习中，由于色相之间较为接近，易于统一，如何加强对比则是研究的重点。比如可通过拉开纯度、明度的反差来增强对比。

4.同类色构成弱对比练习

基于上一组色彩关系,通过色相、明度和纯度的微调,体会色相微差、冷暖微差、鲜灰微差、明度微差所带来变化与统一。

通过这个训练,我们要体会色彩的三要素之间的关联性,即一个要素对比时,其他的两个要素则要寻求同一调和,这样就可以达到既对比又和谐的关系。对比、调和是相辅相成、相互依存的,没有对比的调和是单调乏味的,没有调和的对比是生硬混乱的。强对比要格外注意调和的一面,视觉才可以接受,形成形式感。弱对比也是对比。对看似"灰色"的复色对比,一定要明确其倾向和关系。另外,色彩离不开形状,每个色彩在画面中,都有自己的位置和形状,调整色彩关系,也是在调整画面形式。形式的审美规律同样遵循对比与和谐的法则。因此我们在练习过程中,首先绘制形式小稿,推敲形的构成方式,黑白灰的安排,然后再引入色彩进行总体的调整。

以下我们利用上一次范例成果做一个基本流程演示。具体如下(图4-1):

a. 上次练习成果文件

b. 提取两组互补色

c. 重新设计构图并整理成线稿

d. 互补色强对比

e. 互补色弱对比

f. 提取一组冷色系同类色

g. 同类色强对比

h. 同类色弱对比。

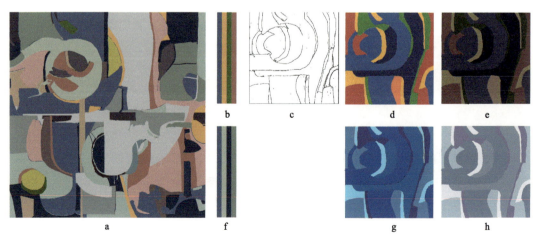

> 图4-1 对比与调和过程图解

五、教学反思与作业成果

本单元引入一些色彩构成方面的训练，由于时间关系使单元训练不能全面展开，建议同学们利用课余时间可以做些扩展练习，加强对于对比与调和规律的理解（图4-2～图4-11）。

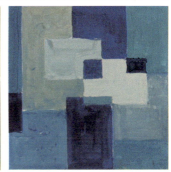

> 图4-2 《对比与调和练习》/韩雪

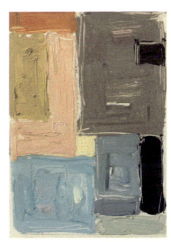
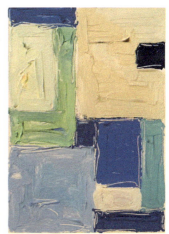
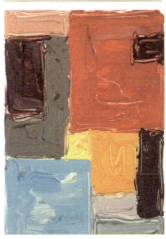

> 图4-3 《对比与调和练习》/康妮佳

> 图4-4 《对比与调和练习》
/渠怡婷

> 图4-5 《对比与调和练习》
/王文婧

> 图4-6 《对比与调和练习》
> /尹婷婷

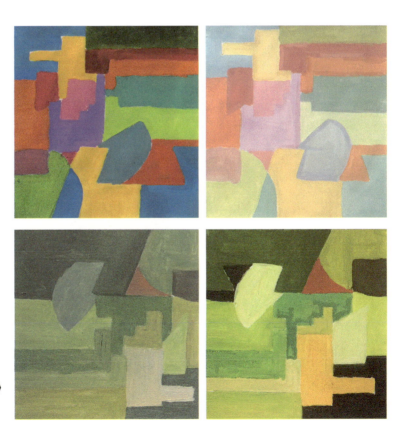

> 图4-7 《对比与调和练习》
> /贾如

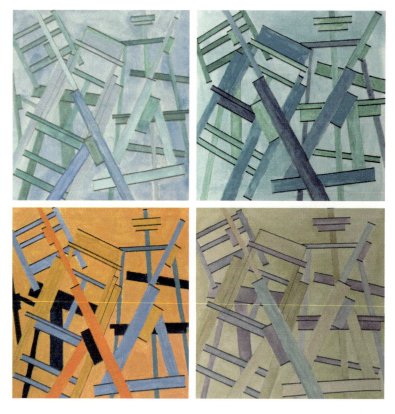

> 图4-8 《对比与调和练习》
　　　/丁怡婷

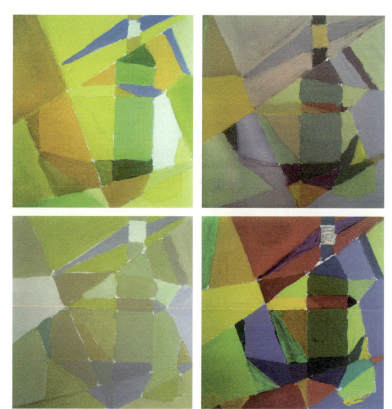

> 图4-9 《对比与调和练习》
　　　/付子巍

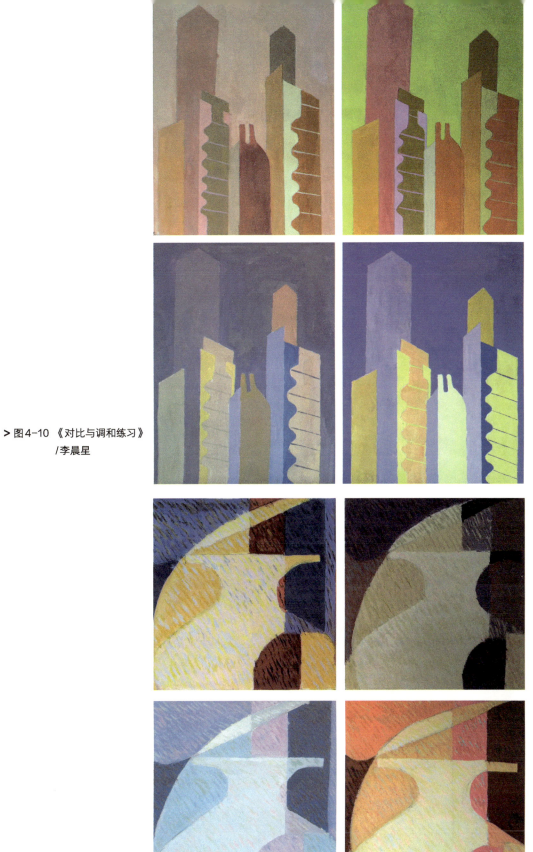

> 图4-10 《对比与调和练习》
 /李晨星

> 图4-11 《对比与调和练习》
 /张伟晴

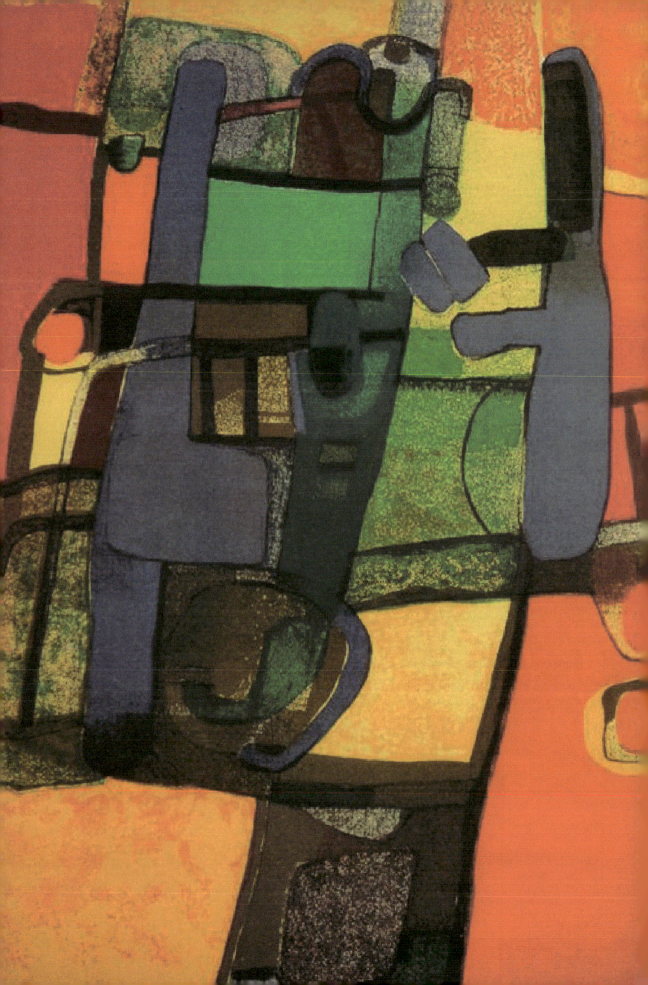

设计色彩表现·空间
Design color expression · Space

Chapter 5

单元五 抽象色彩的精神表现

一、课题训练
二、色彩的精神表现
三、抽象色彩精神表现的基本特征
四、每种色彩都有自己的表现价值
五、色彩精神表现训练的基本方法
六、教学反思与作业成果

> "艺术不是再现可见的事物,而是使不可见的事物变得可见。"
>
> ——保罗·克利

一、课题训练

目的: 尝试以抽象色彩表现精神。

方法: 以色彩的表现价值为基础,从内外两个角度寻找精神表现的素材。从内在的角度来讲,挖掘自己的生活体验,归纳出某种主题,如力量、神秘、幸福等。它可能来自某人的印象,也可能是某种经历的升华。从外在角度来看,用心观察周围的世界,捕捉引起内心感动的因素,使之上升到精神层面,超越狭隘的个人情绪表达,进而寻求相关色彩表现手段。在作品的创作过程中,注意形色、调式与主题的关联。

时间: 一周

课题要点: 理解色彩表现与精神的关系。

作业要求: 小稿不少于3张,4幅35cm×35cm白卡纸。

表现媒介: 水粉、丙烯、水彩颜料及相应笔和白卡纸。

二、色彩的精神表现

从西方艺术史来看,其艺术创作无论表现天国还是表现尘世,无论是具象还是抽象,其中都隐含着对内在的精神表现,色彩则是其重要的媒介和载体。比如在《色彩艺术》一书中,约翰内斯·伊顿对昂格朗·夏隆冬的《圣母加冕礼》有如下描述:"在这幅不朽作品的构图中,夏隆冬使用了黄金色、橙色、红色、蓝色、绿色、白色和灰色。在顶部,他以黄色开始,使得天堂的光辉实体化。这种光辉加浓而成橙色,给天使军增添了威力。同这种空幻世界形成对比的是圣父子披风的红色,它来自以红色为象征的神圣的爱,降临到中间世界,为圣母加冕,他们的衣服是白色的。玛利亚的金黄色花缎衣服象征着崇高而纯洁的肉体的存在,而她罩袍的蓝色则表现出她的断念和虔诚的顺从。画面左右两侧的圣徒群像显示出清楚的、明亮和富于色彩的生命力。尘世看上去灰暗而毫无欢乐。只有在左右边缘处,才呈现出两座淡红色的建筑,暗示出人类在这里与神界尚有联络接触"(图5-1)。在伊顿对色彩的分析中我们看到诸如"威力""神圣的爱""崇高而纯洁""生命力"等表现精神性的词汇,作品中色彩不但是塑造形象的手段,而且是象征宗教精神的载体。在后印象派和表现主义的作品中,色彩甚至超越了形式,成为表现精神世界最具感染力的手段。比如梵高的《晚间咖啡馆》,色彩

在这里已经不是简单的对夜晚灯光、街道、建筑和星空的描绘，而是通过闪亮的黄色、橙色与梦幻的蓝紫色构成强烈的色彩语汇，倾诉着画家内心世界的忧伤与孤寂，而这构成了作品内在主题（图5-2）。

> 图5-1 《圣母加冕礼》/昂格朗·夏隆东

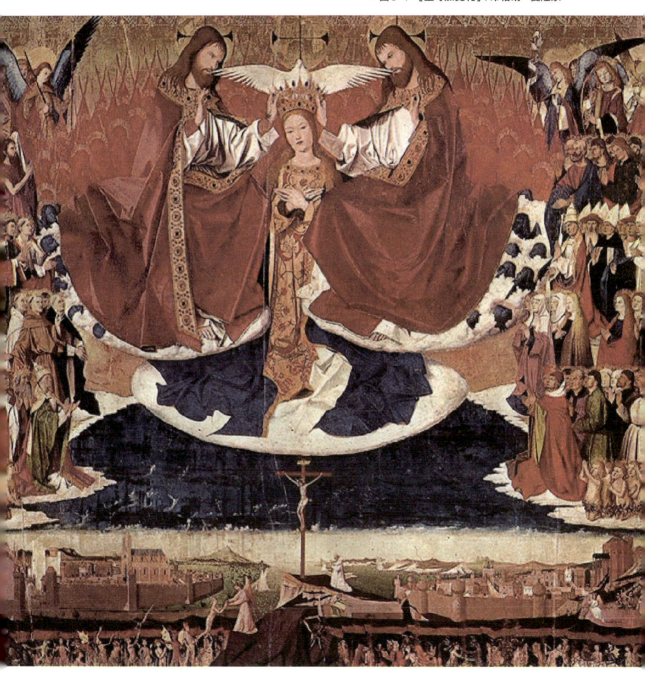

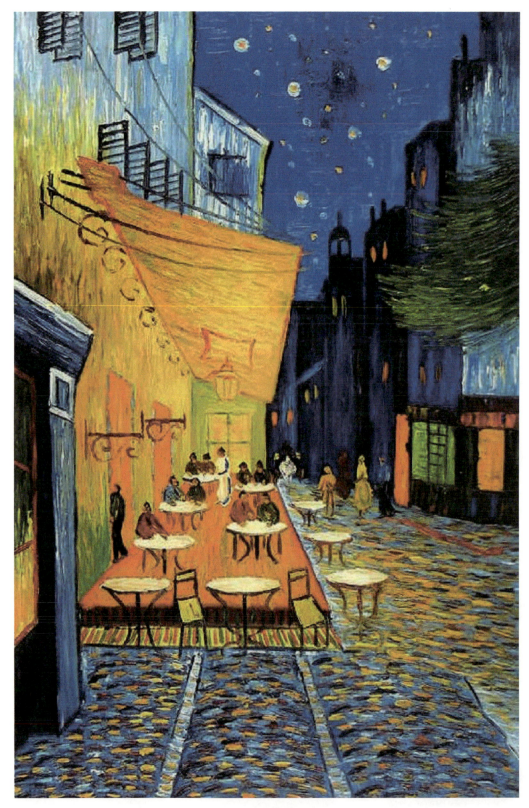

> 图5-2 《晚间咖啡馆》/梵高

然而在上述艺术作品中，色彩在表现精神内涵的同时还要承担再现客观的任务。而进入抽象艺术阶段，色彩表现抛掉了再现性的负担，精神表现更为直接。在现代主义大师蒙德里安的作品中，把缤纷的世界还原为红、黄、蓝三种原色和黑、白，画面不再有任何具象的痕迹，变成纯粹几何形与色彩的构成，暗示出一种宇宙间的平衡机制（图5-3）。另一位抽象大师康定斯基不但用抽象的形色构建画面，而且通过理论来阐述色彩的精神性内涵（图5-4）。在他的《论艺术的精神》一书中，曾详尽地论述了色彩与心理、精神的联系："如果人们持久地注视着任何黄色的几何形状，它便使人感到心烦意乱。它刺激骚扰着人们，显露出急躁粗鲁的本性。随着黄色的浓度增大，它的色调也愈加尖锐，犹如刺耳的喇叭声。黄色是典型的大地色，它从来没有多大深度。当掺入蓝色的偏向冷色时，就会像前面说的那样，产生一种病态的色调。

……

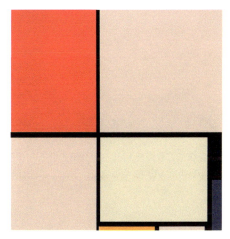 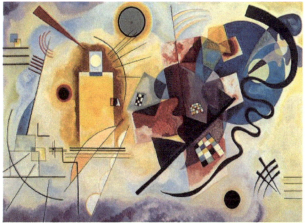

> 图5-3 《构图1928》/彼埃·蒙德里安　　　> 图5-4 《黄-红-蓝》/瓦西里·康定斯基

深度可以在蓝色中找到，这首先表现在其中的物理运动中：① 离开观众向后退缩；② 向它自身的中心收缩。在任何几何形式中出现的蓝色都给我们心中留下这样的印象。它的色调愈深，效果也就愈强烈、愈典型。我们在蓝色中感到一种对无限的呼唤，对纯净和超脱的渴望。蓝色是典型的天空色，它给人最强烈的感觉就是宁静。当蓝色接近于黑色时，它表现出超脱人世的悲伤，沉浸在无比严肃庄重的情绪之中。蓝色越浅，它就越淡漠，给人以遥远和淡雅的印象，宛如高高的蓝天。

……

红色的调子和声音的调子一样，结构非常细密，它们能够唤起灵魂里各种感情，这些感情极为细腻，非散文所能表达……"

歌德也把色彩分为主动和被动两大类，他认为主动的色彩（红、黄、橙）能产生一种积极的，有生命力的努力和进取作用；而被动的色彩（红蓝、蓝等）则适合表现那种不安的、温柔的、向往的情感。

色彩表现在艺术创作中所体现的精神性，同样也表现在设计作品上。尤其进入到现代主

义设计阶段，艺术与设计的界限变得更为模糊，抽象的形色成为共同的语言。设计作品在满足其实用性的基础上，也传达出不同的精神内涵。比如赫里特·里特维尔德的《红蓝椅》（图5-5）被看作是彼埃·蒙德里安的作品《红黄蓝相间》的立体化翻译；构成主义设计师埃尔·列捷西斯基的海报作品《用红色楔形打败白色》（图5-6）通过简单的几何形状，象征着革命中的俄国两种敌对势力间的冲突，"那个锋利的红三角，象征着布尔什维克统一的权力，插入白俄的分散的各个部分。"作品给人以直观、强烈的印象。

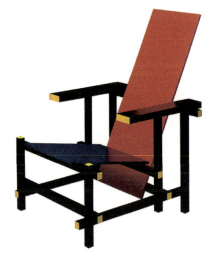
> 图5-5 《红蓝椅》/ 赫里特·里特维尔德

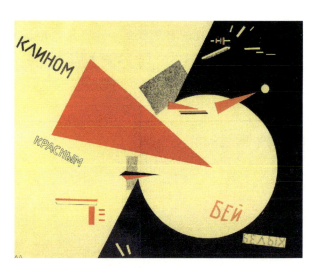
> 图5-6 《用红色楔形打败白色》/ 埃尔·列捷西斯基

三、抽象色彩精神表现的基本特征

保罗·克利曾经说过"艺术不是再现可见的事物，而是使不可见的事物变得可见。"相对于再现性艺术，抽象色彩的精神表现的特征可以概括为以下两点。

① 再现性色彩具有明确的描述性，画面上有明确的可辨认的物象，色彩的作用很大程度要再现某种客观物象。其精神性往往是象征和隐含的。而抽象艺术中色彩是非描述性的，画面上没有可辨认的自然物象，如果有，也无需辨认。

② 再现性作品所传达的精神性，有很明确的一部分是借助其所描述的物象组合（如人物、环境）等来传达。而抽象作品则是通过画面上的图形与色彩来传达的，这些图形与色彩无需构成生活场景的幻觉，而仅仅以其自身的组织来传达某种思想或精神。它具有一种直接性和直观性。

抽象色彩表现使色彩回到自身，它的表现不再需要客观中介，它自身就能成为内在精神和情感的载体。在这里"内在"二字首先是对外表物象而言的，也就是与各个具体物象区别开来的。其次，"内在"是指隐藏在物象之后，存在于物象之外的意思，不同于一般浅层面

的视觉心理体验。康定斯基说,"繁星、森林、街头的水沼里一颗闪亮的白色纽扣……一切都有秘密的灵魂。"在他看来,这种秘密的灵魂与其物象的外表是不相关的,要把握它,并不是借助对外表物象的寻常观察,而是要排除物象的干扰,不为庸常外表所迷惑。所以他提出,抽象绘画表达的真实应从不真实里说出来,抽象绘画要离开自然的表皮。蒙德里安否认艺术通过塑造具体物象就可以表现出事物最深层的本质,他认为那只是再现表皮的现象而已。在蒙德里安看来,客观世界的现象形式是混乱的,这些混乱像一道幕,遮蔽了具体物象"后面的"那个普遍的、不变的"内在结构"。因此,抽象色彩表现首先要求关注事物的"内在",而不是外表,表现"内在"更不需要借助对客观物象的再现,色彩本身就是精神的物化(图5-7～图5-15)。

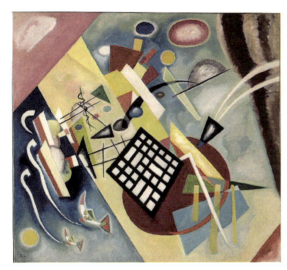

> 图5-7 《黑格子》/瓦西里·康定斯基

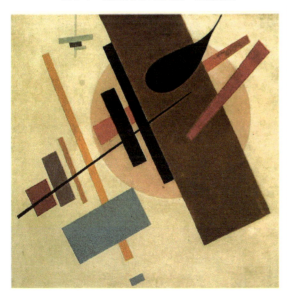

> 图5-9 《至上主义绘画》/卡济米尔·马列维奇 > 图5-8 《俄罗斯舞蹈的韵律》/凡·杜斯伯格

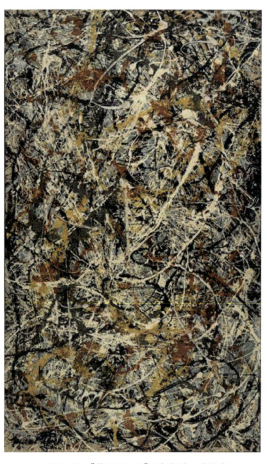

> 图5-10 《作品NO.3》/杰克逊·波洛克

> 图5-11 《复活节周一·局部》/德·库宁

> 图5-12 《西班牙共和国挽歌》/罗伯特·马瑟韦尔

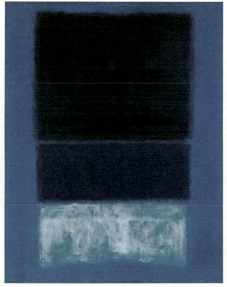

> 图5-13 《NO.15》/马克·罗斯科

> 图5-14 《大绘画》/安东尼·塔皮埃斯

> 图5-15 《二重奏》/埃斯特尔

四、每种色彩都有自己的表现价值

每种色彩都有自己的表现价值。通过色相、明度、纯度的变化以及不同搭配方式，会带给人不同的内心体验。以下对黄色、红色、蓝色、橙色、绿色、紫色以及它们与无彩色搭配、与有色系搭配所产生的表现性做一基础性说明。

1. 黄色

黄色的波长在可见光谱中没有红色与橙色长，是处于居中的地位，但在光亮度上，黄色的光感是最强的，是一种明快而鲜亮的色彩。黄色由于其明亮反而造成其在与其他色彩相混后，会缺乏深度和张力（图5-16）。

（1）黄色与无彩色搭配

白色：在白底上配以黄色，黄色会与白色融合，给人的感觉是既亲切又有点失去往日的光辉，显得那么的无奈而无力。

> 图5-16 黄色

灰色：在灰色底上配以黄色，会显得协调而高贵。

黑色：在黑色底上配以黄色，黄色会有种雅致、亲切和亮丽之感。

（2）黄色与有色系相配

黄色与橙色搭配，给人以灿烂、耀眼的感觉，仿佛置身于金色的麦田中。

黄色配以红色，黄色会显得更加响亮而单纯。

黄色与淡红色相配置，黄色会给人以既带有冷色味道，又有种暗淡而失去活力的感觉。

黄色配以绿色，黄色会与其协调，产生一种亲近的调和色。

2.红色

红色给人以张扬、刺激的感觉，它是可以使人产生兴奋的色彩。红色配色的效果非常宽广，它可以在明暗、冷暖之间呈现广泛的变化（图5-17）。

（1）红色与无彩色搭配

白色：在与白色相配时，红色显得亲近了许多，有柔和、妩媚质感。

> 图5-17　红色

灰色：在灰色底上配以红色，给人以既顺从又活跃的感觉。

黑色：在黑色底上配以红色，给人以响亮、热情、兴奋又醒目的感觉。

（2）红色与有色系搭配

在橙色底上配以红色，使人产生暗淡、诙谐、沉重的联想和感觉，仿佛失去了往日的热情。

在柠檬黄底上的红色，给人以更为深沉和稳重的感觉。

在淡淡的粉红色底上的红色，具有一种冷静而沉稳的作用。

在蓝色底子上的红色，给人以温柔又热情、鲜艳又清纯的感觉。

在黄绿色底子上的红色，给人以亮丽、夺目之感，充分表现出它应有的本性。

3. 蓝色

较之绿色而言，其可见光的波长略短，在视网膜中的成像位置也较浅，因此，蓝色一般用在表现视觉感较为深远的空间。蓝色在视觉中有收缩之感，它给人的感觉是寒冷的、消极的、理性的（图5-18）。

（1）蓝色与无彩色搭配

白色：在白色底上配以蓝色，蓝色会表现出一种忍让，具有一种大家风范。

> 图5-18　蓝色

灰色：在灰色底上配以蓝色，蓝色会显得很饱满、很前进，仿佛失去了它本身所具有的含蓄而深重的感觉。

黑色：在黑色底上配以蓝色，蓝色会给人以深思并且与黑色产生一种亲和感。

（2）蓝色与有色系搭配

橙色底上配以蓝色，蓝色显得更加深暗、寒冷，更加捉摸不透。

红色底上配以蓝色，蓝色有种清澈、透明之感。

当蓝色放置在淡紫色底上，蓝色会显得无能而空虚。

蓝色与绿色搭配，会产生一种后退感和收缩感，并且产生了红色的倾向。

蓝色与紫色相配置，蓝色会显得更冷、更深沉，使人感到深不可测，有种不可知之感。

当把蓝色淡化成与黄色相同的明度时，蓝色会给人轻松、明快、和谐之感。

4.橙色

与红色相比较，显得更加活跃、亲和。但橙色与其他暖、高明度色彩搭配时，会显得生命力减弱，给人以含糊不清、苍白无力之感。反之与冷色或低明度色彩搭配时，会表现得更具热情和活力（图5-19）。

> 图5-19 橙色

（1）橙色与无彩色搭配

白色：在与白色相配时，橙色显得柔弱、无力。
灰色：在灰色底上配以橙色，给人以含混而温柔的感受。
黑色：在黑色底上配以橙色，给人以软弱、轻柔的感受。

（2）橙色与有色系搭配

橙色与橘红搭配，橙色往往会淡化其本身的颜色，给人以模棱两可、优柔寡断的感觉。
橙色与蓝色搭配，会给人以鲜明、热情之感。

5.绿色

是一种较为中立的色彩，它与色轮上其周边的色彩都可以协调，是可见光谱中人的眼睛最适应和感觉最舒服的色彩，它具有缓解视觉疲劳的作用。绿色与其他色彩相配时，始终给人的感觉是非常的协调和有朝气（图5-20）。

（1）绿色与无彩色相配

白色：在白色底上配以绿色，绿色显得很响亮，有前进的感觉。

> 图5-20　绿色

灰色：在灰色底上配以绿色，给人的感觉既和谐又不失热情与朝气。

黑色：在黑色底上配以绿色，会感到绿色单纯、平和，有发暖的感觉。

（2）绿色与有色系搭配

绿色与黄色搭配，会与黄色表现出一种协调的清新、富有朝气的黄绿色。

绿色与蓝色搭配，会成为一种蓝绿的色调，给人一种冷绿的感觉，绿色完全靠近蓝色，有被蓝色同化之感。

绿色与红色搭配，有被红色吞掉之嫌，会感到绿色很柔弱和平和。

6. 紫色

紫色是可见光谱中波长最短的色彩，一般来讲，我们的眼睛对紫色光知觉度最低，有时细微变化的紫色光，人眼很难分辨得清，因此，紫色给人的感觉往往是神秘的、令人沉闷的，并且会使人印象深刻（图5-21）。

（1）紫色与无彩色搭配

白色：当紫色与白色搭配时，会很响亮而神秘，很有鼓舞性。当在明度接近时，紫色与白色有种亲近感，而且紫色会表现出淡淡的雅致。

> 图5-21　紫色

灰色：在与灰色搭配时，会显得那么楚楚动人，令人神往。

黑色：在黑色底上配以紫色，在明度接近的情况下，紫色会显得很妩媚、优雅。黑底子上放置淡紫色时，紫色有种漂浮、不稳重之感。

（2）紫色与有色系搭配

紫色放置于红色之上时，紫色有发冷的感觉，但是两色并置一起会给人感觉很不好看，很无奈。

与橙色搭配，紫色给人以沉闷的感觉。

与绿色搭配，紫色给人的感觉是那么地孤立无援，很不和谐。

紫色与蓝色搭配，紫色显得含蓄而令人心醉。

一般来说，从色彩的心理和象征性来看，淡色代表着生活中比较光明的方面，而暗色则象征黑暗与反面的势力。

而当一种色彩被调和时，它的象征意义就会符合原来两种色彩的象征意义的复合。比如，

红+黄=橙　　即　力量+知识=骄傲的自尊

红+蓝=紫　　即　爱+信仰=虔诚

黄+蓝=绿　　即　知识+信仰=怜悯

然而对于色彩的精神表现并非对每个人都是相同的，因为人类的精神活动是多因素的，文化背景、社会环境、宗教信仰、生活经历、个人气质、情感波动……都会对色彩感觉产生影响，所以往往并非一般规律所能概括。

从日本冢田色彩研究所提供的调查表（图5-22），可以看出人类对色彩感受的共性与差异。

颜色	男性青年	女性青年	男性老年	女性老年
白	清洁　神圣	纯白　纯洁	纯白　纯真	清洁　神秘
灰	忧郁　绝望	忧郁　阴森	荒废　平凡	沉默　死亡
黑	死亡　刚健	悲哀　坚实	悲哀　坚实	阴沉　冷淡
红	热情　革命	热情　危险	热烈　鄙俗	热烈　幼稚
橙	焦躁　可怜	低级　温情	甘美　明朗	欢喜　华丽
褐	涩味　古朴	涩味　沉静	涩味　坚实	古雅　朴素
黄	明快　泼辣	明快　希望	光明　明亮	光明　明朗
黄绿	青春　和平	青春　新鲜	新鲜　跳动	新鲜　希望
绿	永远　新鲜	和平　理想	新鲜　跳动	新鲜　希望
蓝	无限　理想	永恒　理智	冷淡　薄情	平静　悠久
紫	高贵　古雅	优雅　高尚	古风　优美	高贵　消极

> 图5-22　色彩抽象联想调查

因此，我们在训练中，既要掌握不同色彩所具有的一般性精神意向，同时必须结合自己的主观体验，在创作中融入自己的个性和特质。

五、色彩精神表现训练的基本方法

1. 设定主题

在作品的创作过程中，注意形色、调式与主题的关联。参考主题：《宁静》《忧伤》《向往》《郁闷》《甜蜜》《悠扬》等，也可自行设定主题。

2. 构画抽象小稿

通过抽象的形色形式尝试表现自己设定的主题。开始可能是偶然的、片段的，但随着对形色的不断摆布和推演，慢慢在里面发现有价值的东西，并使之逐渐确定。这一训练具有过程性和生成性特征，而不是预设的。要在不断的尝试和创造中发现形式，在形式中自然生成美。

3. 抽象联想

在创作过程中，排斥再现式思维，反对图解式表达，主要强调抽象的联想与抽象的表述。比如一块红色，不强调联想血液、红旗，而强调联想热烈、力量、挚爱；比如蓝对蓝色，不强调联想海洋、天空，而强调联想宁静、深邃、悠远；比如对黄色，不强调联想成麦穗或橙子，而强调联想成希望、明朗、响亮。

另外摆布色彩关系的过程中，要保持敏感，运用不同的变化手段来创造不同色彩的效果，体会不同的精神内涵。

4. 保持直观性

抽象的形色所构成的视觉形式语言应该具有直观性，使人能够直接感知到作者的思路及主题。视觉直观性不同于一般的理论和概念，它不需要其他的中介，形式语言本身就是精神和思想的载体，它可以通过视觉直接体验到。因此在创作过程中要保持自己的直观性判断，而不是照搬某些法则或概念。

六、教学反思与作业成果

本单元着重训练对于色彩表现与心理、精神和情感内在关联的认识和理解。通过设定的抽象主题挖掘色彩表现的潜能，使主观的、内在的、不可见的精神通过色彩得以物化、得以表现。建议在课余时间利用抽象的色彩来记录日常生活所经历的种种感受，不拘泥色彩的再现性表现（图5-23～图5-32）。

> 图5-23 《梦乡》/李静

> 图5-24 《夏日》/康妮佳

> 图5-25 《节日》/刘昊

> 图5-26 《快乐之旅》/尹婷婷

> 图5-27 《喜剧人物》/周敏

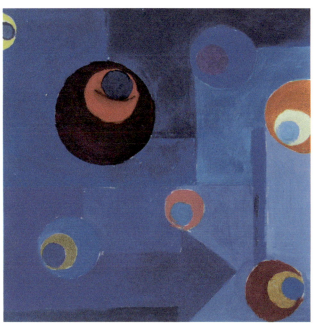

> 图5-28 《夜幻想》/贺婧

> 图5-29 《兴奋》/辛冠茸

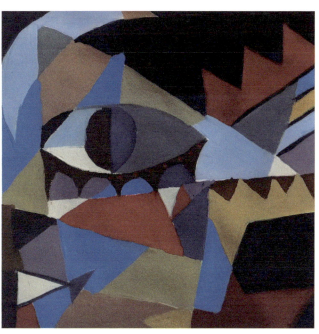

> 图5-30 《传说》/王珠淇

> 图5-31 《晨》/李晨星　　　　　　　　　　　> 图5-32 《偶像》/李禄裕

设计色彩表现·空间
Design color expression·Space

Chapter 6

单元六　抽取与转置

一、课题训练
二、抽取与转置训练的目的
三、抽取与转置训练的基本方法
四、教学反思与作业成果

一切绘画得力于其他绘画之处，多于得力于直接观察。

——沃尔夫林

抽象分两种倾向，其中一种是从自然景色和客体而来的抽象模式，是以个别和特殊的事物为对象，创作形与色的独立构成，如同音乐和建筑一样，有自主的美感呈现。

——《西洋美术辞典》

一、课题训练

目的：培养抽象的解析色彩、量化关系、变换结构和重组的应用能力。

方法：

① 抽取。选择绘画、工艺品或摄影作品整体或局部作为分析对象，通过网格法抽取画面色彩。强调对原作色彩关系的分析、概括和提取。将参照作品的局部分解为100个方块，将每个小方块中面积最大的色彩或最主要的色彩倾向，用水粉或丙烯填在另一张白卡纸上相应的小方格中，逐一地抽取其色彩成分，形成100色抽象结构。然后在此基础上进一步概括，最后精简到5～8种主要色彩。

② 转置。利用自己创作的作品，将抽取的4～5个色彩转置进来，在不改变形式关系前提下，要求改变色彩的相互位置并根据画面效果进行适当变调，设计3～4幅整体色调明确、主题突出的色彩作品。

时间：1周

课题要点：抽取与转置色彩的方法与意义。

作业要求：抽取——每幅10cm×10cm，每人4幅，分别为原始参考图、100色图、8色图、4～5色图及相应的色调构成分析图；

转置——每人创作3～4幅单边不小于30cm的作品。

表现媒介：水粉、丙烯、水彩颜料及相应笔和白卡纸或黑卡纸。

二、抽取与转置训练的目的

设计色彩不同于传统的绘画色彩，它最终的目的是如何把生活中的色彩转化为具有实用性的设计产品上，并能够恰当地表现产品本身的特性和功能。因此如何观察、提取和转化生活中的色彩成为本单元主题训练的重点。生活中色彩即是艺术创作的灵感源泉，也是艺术设计的宝库。为了便于把握，我们可以将之分为自然色彩和人文色彩两大类。前者可以包括植物、动物、风景等；后者可以是古今中外的绘画、雕塑、建筑、民间美术等艺术品和人造物

品等。然而自然色彩是多变而繁复的，人文色彩又是具有特定指向和表现内容的，我们在创作中不能停留在简单的模仿与抄袭上。对一组生活色彩的认知，必须通过色彩结构来加以分析和提炼，这样才不会被它的现象所干扰、所迷惑，才能去伪存真，为我所用。色彩结构是指画面色彩组合关系，包括色彩的比率、位置、面积，色彩的明度、纯度、冷暖关系，色彩的对比与和谐关系等。我们需要通过一种抽象的能力，分析出这些本质构成。这种抽象的能力，是一种从含混琐碎的表象世界中抽取出看不见的内在结构和内在规律的能力。这是一种高层次的思维状态，在分析、综合、提炼的基础上，对同类事物合并概括，取其要点；或是从特定角度出发梳理事物，能够穿越个别的表象的细节特征，由表及里地透视出事物的共同属性及内在结构。我们通过观察—分析—抽取的步骤，会从自然、艺术和生活中获得大量色彩素材和灵感，为我们接下来的创作提供大量素材和灵感。而转置则是把这些素材创造性地应用到新的形式当中。抽取与转置训练是一个从"具象转变抽象""素材转变为画面"的设计过程，为日后的专业学习建立了基础方法论。

三、抽取与转置训练的基本方法

1. 抽取

具体方法：选择绘画、工艺品或摄影作品整体或局部作为分析对象，通过网格法抽取画面色彩。这里需要强调一下，本单元训练中建议选择大师作品或优秀摄影作品作为抽取的对象，因为他们作品的色彩本身就是经过归纳和整理的，而且主题鲜明，构思巧妙，结构合理。抽取的过程也是理解和学习的过程。另外，我们要求把分析的结果用色彩图示的方式展现出来，使我们进一步从理性层面把握作品的色彩关系，以指导接下来的创作实践。色彩关系图示要求表现出不同色彩的比率，可以用饼状图或柱状图表示，甚至可以用简单的色块排列起来，并运用色相环和色立体的知识分析出作品的色相构成、纯度构成、明度构成、冷暖构成、调式构成等，以及它们与表现主题的关系（图6-1）。

如图6-1对马蒂斯的作品《朱尔玛》（Zulma）的色彩结构分析，我们可以获得如下认识。

① 从色相上看，作品中分别运用了红与绿、黄与紫、蓝与橙三对互补色的强对比搭配，但是画家并没有使画面走向无序和混乱，而是巧妙地运用黑白灰调节了画面平衡。比如画面左侧白花与右侧大面积的柠檬黄取得水平相呼应。明度较低的蓝色人体由上至下贯穿整个画面，强化了画面的主体，而人体中间的中黄由于与右下方的高纯度的柠檬黄相连，与人体的深蓝构成反向动势，使补色之间形成了相互渗透的中和。头发的黑色与右侧深色的花瓶以及左下方的桌腿形成"Z"字形，使画面富于动感，也很好地制约了高纯度的互补色所带来的刺激性。

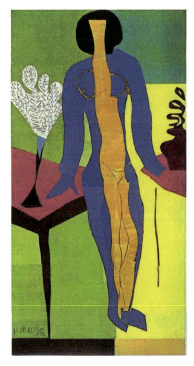 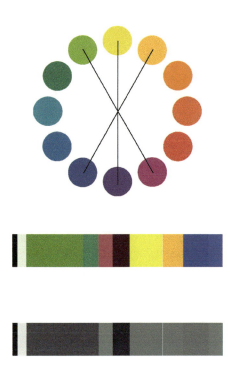

> 图6-1 《朱尔玛》/亨利·马蒂斯及色彩分析

② 对不同色相的面积分析可以看出，绿、黄占的比例最大，奠定了画面的绿黄基调，使画面没有因为互补色强对比而造成分裂。

③ 在明度方面，中等明度的绿色占据主导，高明度的黄、白次之，黑色和偏红的深色最少，由此形成明度上的中长调，使画面获得很好的节奏感。

2. 转置

转置指的是把之前抽取的基本色彩，重新布置到自己的画面中。新的形式仍以抽象的点、线、面、黑、白、灰要素构成。在转置过程中，要强调从色彩角度调整画面，在基本形式保持不变的情况下，由于色彩布局的变化，画面整体的形色关系和感受也随之发生变化。因此，转置的过程不是被动的填色过程，而是一个形色不断重组、色调不断变换的动态过程。操作过程中，要深刻体会色彩在这一过程中所蕴含的创造性和美学价值。

四、教学反思与作业成果

本单元着重训练同学们对于从搜集、概括、归纳、提炼色彩到转置、变换色彩的方法与过程。为了进一步拓展本单元的训练内容，建议同学们课余时间多积累色彩方面的素材，用色彩分析的手段研究大师的作品，掌握设计色彩的基本方法，能够举一反三（图6-2～图6-8）。

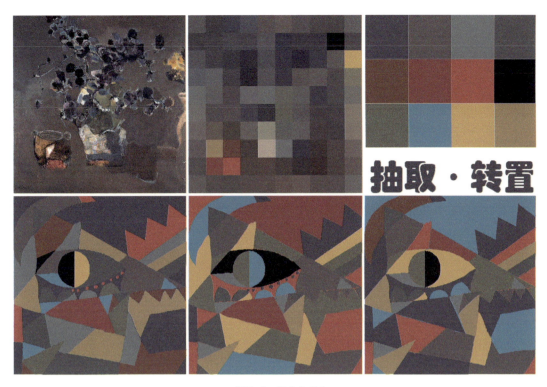

> 图6-2 学生作业1

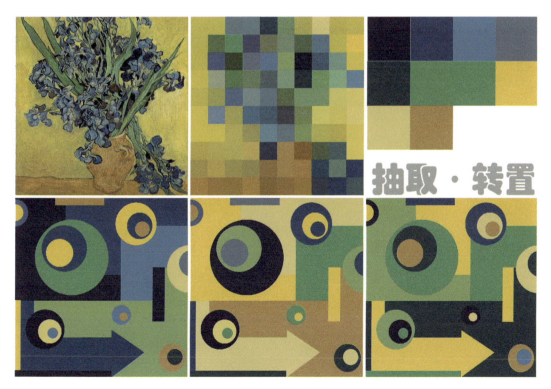

> 图6-3 学生作业2

设计色彩表现·空间 ／ 单元六 抽取与转置

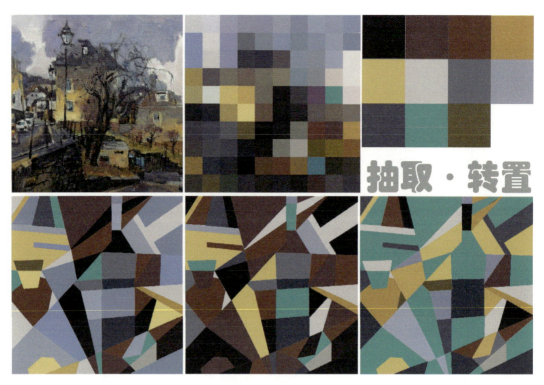

> 图6-4 学生作业3

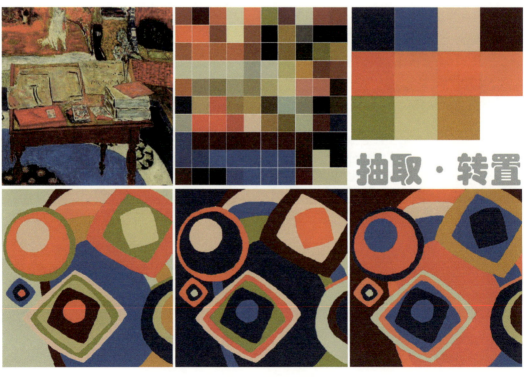

> 图6-5 学生作业4

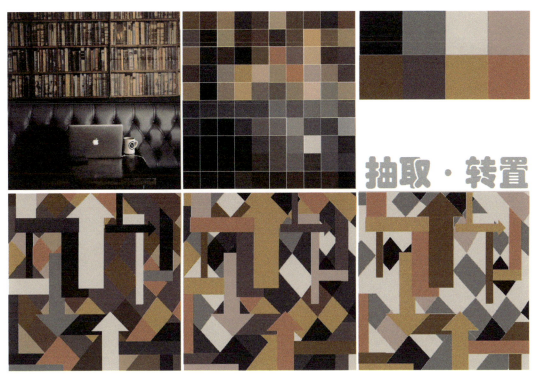

> 图6-6 学生作业5

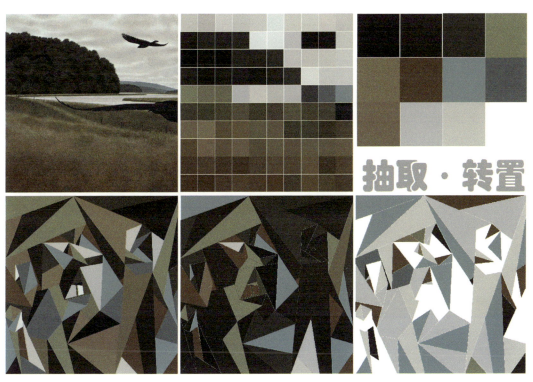

> 图6-7 学生作业6

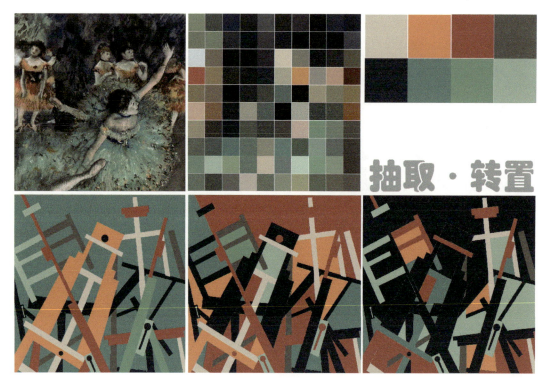

> 图6-8 学生作业7

设计色彩表现·空间
Design color expression · Space

Chapter 7

单元七　为空间设计色彩

一、课题训练
二、知识点回顾与本单元的任务
三、背景色、前景色和装饰色
四、室内色彩设计的基本原则
五、建筑色彩设计的基本原则
六、景观色彩设计的基本原则
七、以室内空间为例——配色训练的基本步骤
八、作业成果与教学反思

关于基础训练的概念需要发展，开发个人基于实际，而不是基于理论的探究精神，对每一个实际问题坚持追求特殊的解决方法。

——莫里斯·基·索斯马兹《视觉形态》

一、课题训练

目的：通过空间设计色彩表现主题训练，提高学生色彩表现的实际应用能力。

方法：

① 选择一组成品的空间设计案例，可以是室内、景观或建筑，并整理成线稿。

② 利用上一单元的抽取与转置的方法。首先是抽取，抽取即是构成色彩主题的过程。抽取的对象可以是之前的作业、摄影作品、绘画作品或某种色彩印象。

③ 确定背景色、主导色和点缀色的基本结构，把抽取的色彩转置到之前选择的空间设计线稿上。

④ 依据色彩表现的主题，从明度、纯度和色相等方面进行调整、完善色彩关系，突出主题。

时间：2周

课题要点：色彩表现在空间设计中的运用。

作业要求：1幅8开大小的空间色彩表现图，包括线稿、色彩主题来源及色彩表现图。

表现媒介：可以手绘，也可利用电脑制图。

二、知识点回顾与本单元的任务

本书定位为色彩表现，但并非专业的空间设计配色指导，而是以设计色彩基础知识为核心，以空间专业为导向，有选择、有侧重地组织相关知识点，并设计有针对性的训练课题。最后一个单元引入空间专题，旨在整合之前所学的知识并通过具有实践性的训练来加深对空间设计色彩表现的认知。

首先对之前所学的内容做一个简要的回顾，使同学们明确各单元之间的关联性，提升总体的认识，做到融会贯通。通过单元一的理论学习，对艺术色彩发展的历史脉络有了一个基本的视野，对色彩的基本概念和一般规律有了理性的认知，为接下来的学习奠定了理论框架，在具体操作中不至于陷入简单的感觉判断。单元二通过写实性色彩归纳训练，搭建了从绘画色彩向设计色彩过渡的桥梁。在实践当中，尤其在色彩归纳训练改变了同学们以往被动再现客观物象的观念，提升了主动概括和提炼色彩以及主动构建画面的能力。接下来单元三解构

和重构的训练，在观察方式上通过立体主义的多视点并置方法突破了传统的焦点透视。在表现手段上，利用解构和重组的造型方法打散了客观物象的实体性和空间性，使客观物象转化为纯粹的形式要素和色彩要素。色彩也不再单纯作为再现客观光色、形体和空间的手段，而是回到自身。客观物象在创作过程中成为一种线索、一种素材、一种灵感的激发器，其物理结构被打散、解体，通过重构生成一个与自然平行的、融入主观精神的新的统一体。这是一个从具象向抽象转变的过程。单元四的对比与调和集中在色彩的搭配法则和审美的训练。无论是艺术创作还是设计实践，都离不开对于色彩搭配法则的运用，它是造型艺术的形式基础。单元五则着重训练抽象色彩的精神表现。任何艺术作品都可以视作是精神的物化，而抽象色彩的精神表现更具直观性。现代设计不需要描绘具象形象，它通过抽象的形色等要素把功能和主题物化为具体的作品。单元六的抽取与转置的内容主要分为两个方面：一方面学习如何在生活中采集色彩，如何抽象色彩，为创作积累素材，深化对色彩结构的认识；另一方面学习如何把抽取的色彩运用到一个新的形态上，并通过变换色彩结构的方式，增强色彩应用的能力。

 我们把最后这一单元训练扩展到专业领域，也可以视作是对之前所学做一次整合和延展。这里我们设定的空间设计任务主要包括景观、建筑和室内，但由于此阶段的同学们还缺少相应的专业知识，因此训练并不强调色彩与材料、工艺、照明等专业内容，而侧重于如何确定空间设计色彩的主题，如何从生活中采集色彩，如何运用色彩相关原理深化对景观、建筑和室内空间的主题表现。

三、背景色、前景色和装饰色

 空间设计色彩具有自己的专业特征，由于篇幅的原因，这里只介绍背景色、前景色和装饰色的概念。它们是色彩在空间应用方面的具体表现，类似于绘画作品中的背景色、主体色和点缀色。

 背景色在景观和建筑设计中指构成总体环境的色彩，如天空、大地、山川、水体、植被等占据大面积的色彩。室内空间主要指墙面，有时也含带吊顶与地面的色彩为空间的背景色。背景色色彩并非是单一的，既可能是一种色彩构成，也可能是几种色彩共同构成。一般来讲，建筑和景观的背景色，由于自然因素占主导，具有很大的变动性和相对性。在色彩设计过程中，要从总体上进行概括和归纳，提炼出相对稳定的色彩关系和倾向。背景色具有奠定空间总体色彩基调的作用。

 前景色通常指主体建筑色彩和重点的景观要素色彩，可以是自然元素，也可以是人造环境。室内则指家具、布艺等处于墙面前方的色彩载体所具有的颜色。前景色在大多数情况下并非是一个颜色，而是一组颜色或是一个体系的颜色。

 装饰色一般指建筑中某些构件或门窗等，景观中的小品、导视设施上的色彩或某些绿植等。室内空间通常指一些小件的装饰品或是花艺之类的所带有的装饰性的色彩。与背景色相比较，前景色和装饰色占据的面积较小，但色彩变化丰富。而背景色多接近中性和内敛。背

景色、前景色和装饰色概念构成了空间色彩的基本结构，也是空间色彩设计表现的依据。这里需要强调一下，背景色、前景色和装饰色在室内空间表现较明显，而在景观和建筑设计当中，由于不像室内空间那样具有清晰、明确的界限，所以具有一定的相对性，尤其景观色彩受气候、季节、光线等影响很大，设计过程中具有较多不可控因素，因此要灵活运用上述概念。

四、室内色彩设计的基本原则

室内环境色彩关系到室内的空间感、舒适度、环境氛围、使用效率等，对人的心理和生理有很大的影响。以空间感为例，色彩可以强化室内空间形式，使得室内的空间变大或变小，调整整体室内空间形式。在室内环境色彩设计过程中，要充分利用背景色、前景色和装饰色来构建和谐统一的色彩关系。

室内色彩设计的核心问题是色彩搭配问题，这是室内色彩效果调整的关键。没有不好看的颜色，只有不恰当的色彩搭配。室内色彩效果取决于背景色、前景色和装饰色三者之间的色彩关系，应该既要有明确的图底关系、层次关系和视觉中心，又要不刻板。

在室内色彩设计过程中，应该注意以下几点。

① 室内色彩应有主调或基调。主调的选择是一个决定性步骤，必须契合空间的主题，室内环境的冷暖、特性、氛围都是通过主调来体现的（图7-1）。

② 色彩要有重复或呼应。布置成有节奏的色彩分布，会产生韵律感，能取得视觉上的联系和运动感，同时使室内空间物与物之间的关系显得更有向心力和生命力（图7-2）。

③ 强调色彩的对比统一。色彩对比有利于丰富空间环境，创造空间意境，增强生活气息。强调色彩对比一定要以室内的统一和谐为原则，避免孤立。这也是我们之前的训练主题之一（图7-3）。

> 图7-1 室内设计作品1

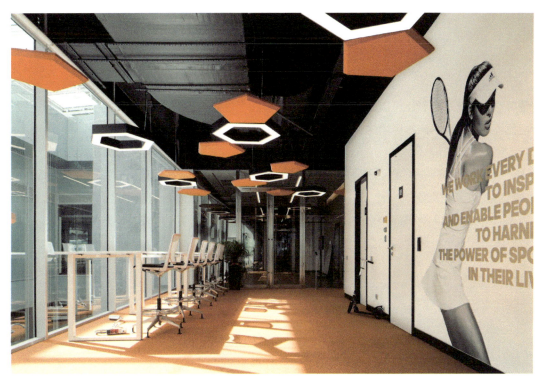

> 图7-2 室内设计作品2

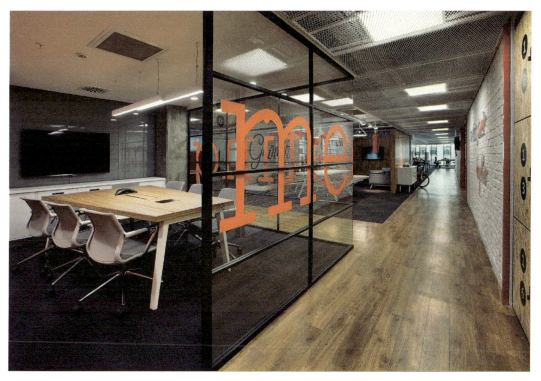

> 图7-3 室内设计作品3

五、建筑色彩设计的基本原则

建筑离不开色彩。建筑色彩作为构成景观的重要因素，直接影响人们的视觉感受及情感意识；此外建筑色彩还可以显现建筑的文化属性和个性魅力。色彩作为一种有效的调和手段，担负着人文环境和自然环境的调和作用。

色彩在建筑设计中的应用应该注意以下几个方面。

① 强化建筑色彩的整体规划，突出建筑色彩的地方特色。在建筑色彩设计中引入地方文化特色，可以丰富建筑文化，塑造建筑形象的个性魅力，增强人们对居住环境的心理认同。因此，把城市的文化背景及历史发展脉络作为建筑设计的要点，注意与地方传统文化的色彩相协调，应是重点考虑的问题（图7-4）。

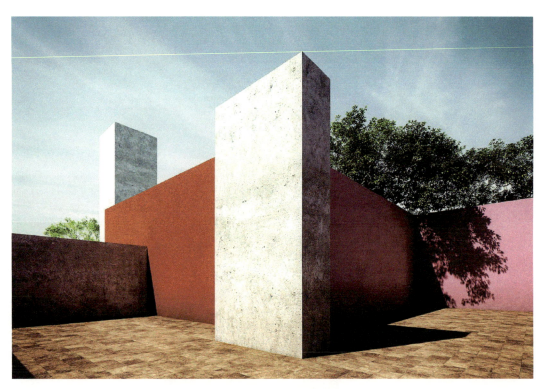

> 图7-4　路易斯·巴拉干作品

② 利用色彩设计表现建筑的个性和艺术性。建筑形象的优劣，与建筑色彩的艺术感紧密相关。优秀的建筑色彩设计，不但能够反映出建筑的功能特色，而且具有强烈的艺术魅力（图7-5）。

③ 建筑色彩设计要与室内外环境相协调。建筑的外观应该是室内空间的延伸，因此建筑色彩设计应与室内主题相关联，做到表里如一。其次，还要考虑建筑色彩与城市、街道、景观等环境因素的关系，使建筑色彩在表现自身的同时能够和谐地融入到周边环境之中（图7-6）。

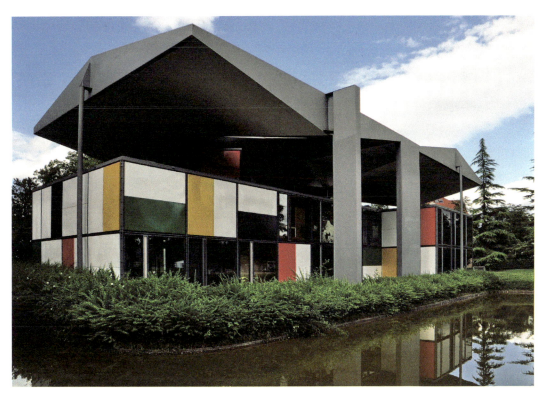

> 图7-5 勒·柯布西耶作品

> 图7-6 上海嘉定新城幼儿园/大舍

④ 建筑色彩设计同样遵循对比与和谐的原则。在注重文脉、地域特色、内外环境的同时，合理组织环境背景色、建筑的主体颜色与装饰色的色彩关系（图7-7）。

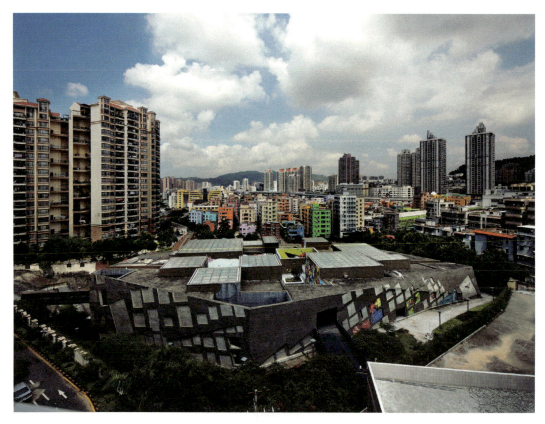

> 图7-7　深圳大芬美术馆/都市实践

六、景观色彩设计的基本原则

景观色彩设计首先要把握环境因素，比如天空、大地、山川、河流、草原、城市等环境因素。这些因素往往构成了景观色彩的基础色调。其次要关注绿植的选择与搭配。不同的植物具有不同的色彩，而且随着季节的变化而变化。要善于利用不同植物的形态与特性，强化整体的色彩表现主题。最后要合理地组织和设计景观设施的色彩，如建筑、雕塑、花坛、路灯、景墙、铺地等。

在具体设计中，需要通过对自然色彩进行归纳、概括和提炼，来实现自然色与自然色、自然色与人工色的高度统一。要实现这种统一，在景观设计中的色彩表现需要做到以下几点。

① 景观色彩设计要从整体效果出发，使环境的整体色调统一起来。在组合色彩时应该尽量地考虑以大面积和大单元作为出发点，确立总体的色彩关系。例如当一块场地以绿色为基调时，可以首先考虑使中间道路的颜色和绿色取得调和，再逐步调节搭配其他景观色彩取得

对比调和。另外，面对自然色的不可控制性，设计师要对可控制的色彩因素进行设计时，协同考虑自然色参与下的总体景观色彩效果，这样也有利于对可人为控制的色彩因素做出选择（图7-8）。

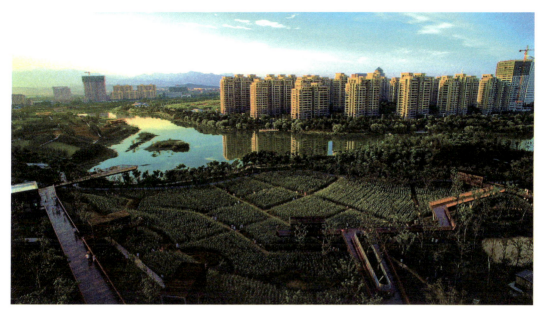

> 图7-8　衢州鹿鸣公园/土人

② 景观色彩使用相似色组合可以达到和谐统一的效果。如景观中的树木和草坪，不同种类树木的不同纯度、明度的绿色组合就属于相似色的组合。植物的色彩与山石、水体等的色彩也可形成相似色的组合，这种组合形式的视觉效果较肃静、柔和。同时，植物本身的色彩变化，如花与叶的色彩又可形成对比组合，这种组合给人的视觉效果鲜明、强烈，可达到较好的景观效果。设计中如果发现色彩过于单调或是对比强烈，可以加入中间色使整体色彩趋向丰富和柔和（图7-9）。

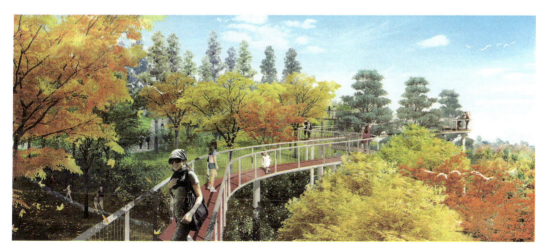

> 图7-9　重庆广阳岛公园/Sasaki　建筑与环境设计事务所

③ 在景观中经常会划分出不同的空间层次，空间和空间之间又需要安排适当的过渡，若不同的空间色彩在色相、明度、纯度上有所呼应，就会使景观局部和局部之间既有色彩效果上的对比，又形成有节奏、有规律的整体（图7-10）。

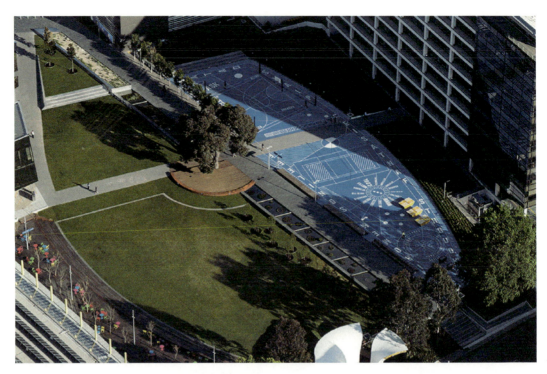

> 图7-10　莫纳什大学考尔菲德校区景观设计/澳洲TCL景观设计公司

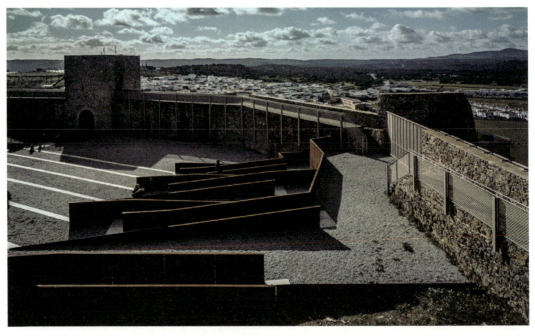

> 图7-11　老城堡中的新自然城市空间/Villegasbueno Arquitectura　景观设计事务所

景观色彩设计中最主要是把天空、水体、山石、植物、建筑、小品、铺装等色彩按照色彩的设计原则进行组合，但要达到令人赏心悦目、心旷神怡的景观效果。当然在设计实践中还有其他因素对色彩的限制和要求，如场地特性、气候因素、光线变化、民俗风情、宗教文化等影响，这是需要我们日后不断深化的学习内容（图7-11）。

七、以室内空间为例——配色训练的基本步骤

具体步骤如图7-12～图7-14所示。

（1）选择一组室内设计案例，并整理成线稿。

（2）利用上一单元的抽取与转置的方法。首先是抽取，抽取即是构成色彩主题的过程。抽取的对象可以是写生作品、摄影作品、绘画作品或某种色彩印象。

（3）确定背景色、前景色和装饰色的基本结构，把抽取的色彩转置到之前选择的室内设计线稿上。

（4）依据对比与调和的搭配原则，从明度、纯度和色相调整、完善色彩关系，突出主题。

> 图7-12　室内线稿

> 图7-13 室内色彩转置

> 图7-14 室内色彩关系调整

八、教学反思与作业成果

　　本次的训练力求通过一个专业主题训练，整合之前所学的色彩知识和设计方法（见图7-15～图7-23）。但由于本书侧重色彩的基础教学和篇幅有限，因此没有涉及诸如色彩与环境心理、空间、光线、材料、功能等专业知识与训练，这些内容需要在日后的专业学习中进一步深化和拓展。

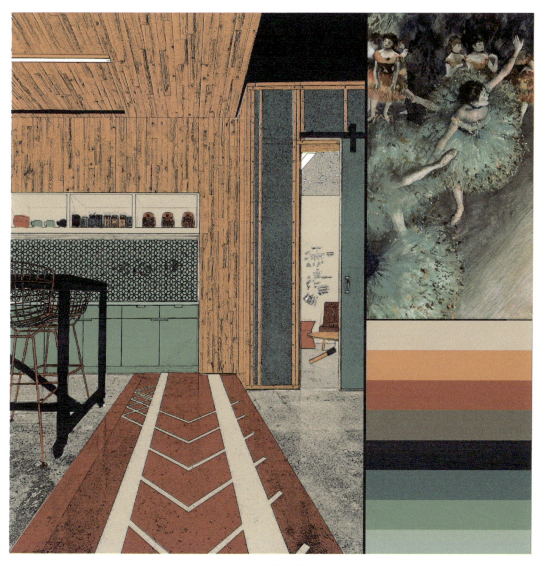

> 图7-15　学生作业1

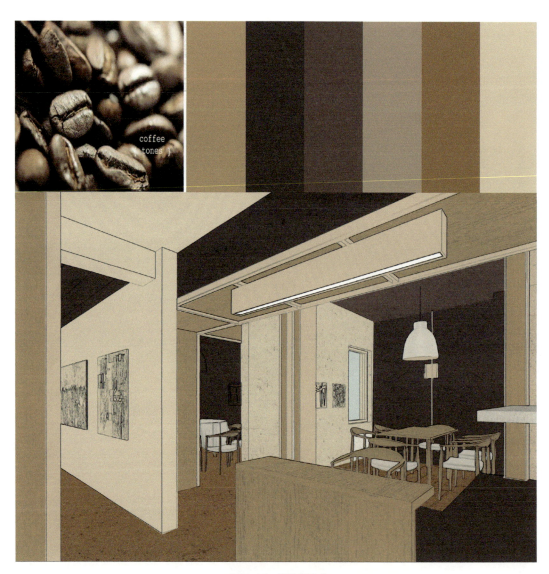

> 图7-16 学生作业2

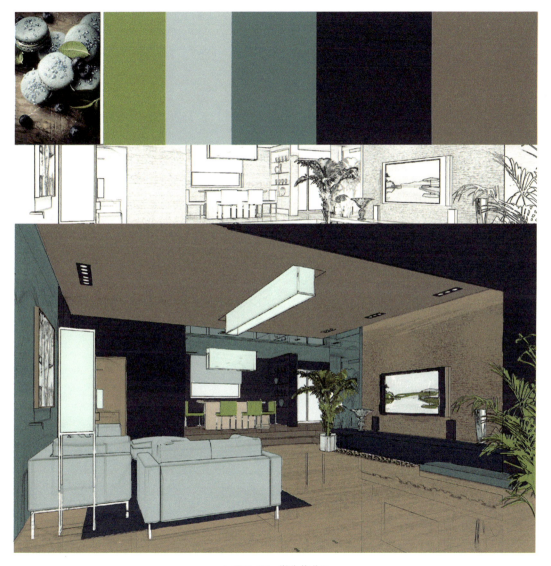

> 图7-17 学生作业3

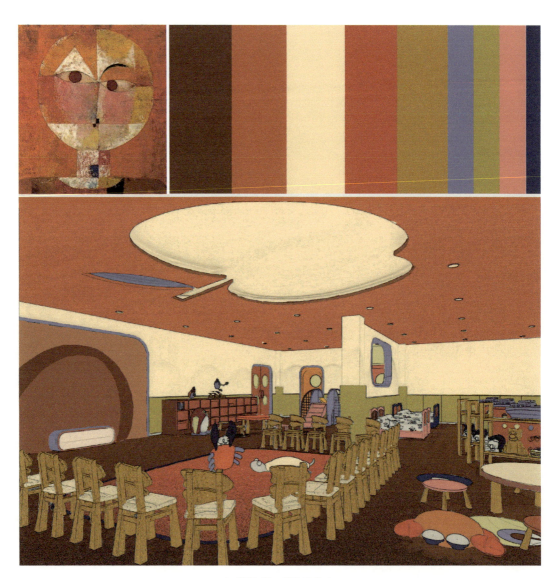

> 图7-18 学生作业4

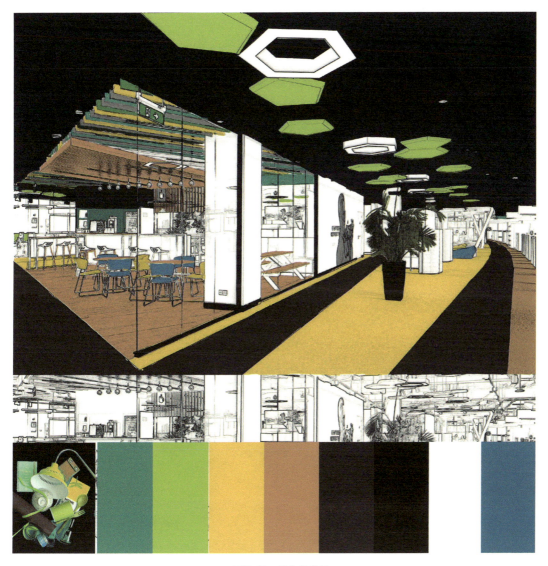

> 图7-19 学生作业5

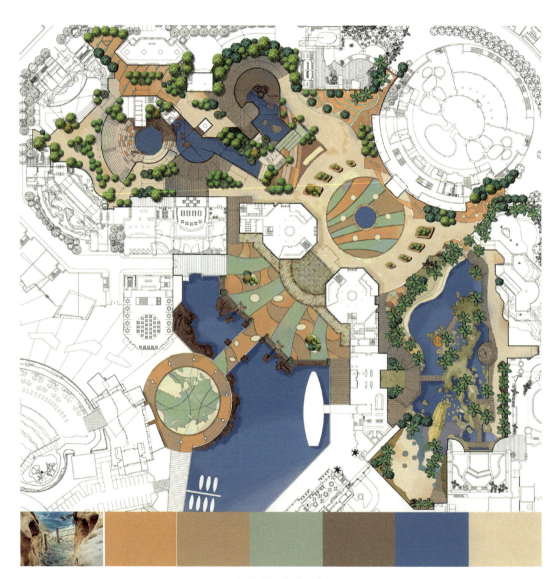

> 图7-20 学生作业6

> 图7-21 学生作业7

> 图7-22 学生作业8

> 图7-23 学生作业9

参考文献

[1] [瑞士]约翰内斯·伊顿著.色彩艺术.杜定宇译.上海：上海美术出版社，1993.

[2] [俄]康定斯基著.论艺术的精神.查立译.北京：中国社会科学出版社，1987.

[3] [俄]康定斯基著.康定斯基论点线面.罗世平，魏大海，辛丽译.北京：中国人民大学出版社，2003.

[4] [日]朝仓直巳著.艺术·设计的色彩构成.赵郏安译.北京：中国计划出版社，2000.

[5] [美]柯林·罗等著.透明性.金秋野，王又佳译.北京：中国建筑工业出版社，2008.

[6] [美]阿恩海姆著.艺术与视知觉.滕守尧，朱疆源译.成都：四川人民出版社，1998.

[7] [美]H.W.Janson,A.F.Janson,J.E.Davies等著.詹森艺术史（插图第7版）.艺术史组合翻译实验小组译.北京：世界图书出版公司，2013.

[8] [美]大卫·瑞兹曼著.现代设计史.[澳]王栩宁，[澳]若斓荵-昂，刘世敏，李昶译.北京：中国人民大学出版社，2007.

[9] [日]伊達千代著.色彩设计的原理.北京：中信出版社，2011.

[10] [新加坡]丹尼尔著.室内色彩设计法则.北京：电子工业出版社，2011.

[11] 胡明哲著.色彩表述：主观配置色彩训练.北京：人民美术出版社，2005.

[12] 戴士和著.画布上的创造.北京：北京大学出版社，2011.

[13] 顾大庆著.设计与视知觉.北京：中国建筑工业出版社，2000.

[14] 戴昆著.室内色彩设计学习.北京：中国建筑工业出版社，2014.

[15] 贾倍思著.型和现代主义.北京：中国建筑工业出版社，2003.

[16] 张元编著.油画教学·材料艺术工作室（上）.北京：北京大学出版社，2007.